暖　男　情　畫

紅　與　綠

張　尚　為　彩　墨　專　輯

Red & Green

Albert Chang
Color Ink Painting

為我留情　紅與綠

得緣賞讀張尙爲先生的繪畫作品，覺得特別愉快，有畫景寫境，也有寄意心語，賞心悅目、精彩繽芬，頗能會心很有感受，其實也蠻羨慕的！

張尙爲先生的彩墨水彩都極得心應手。畫作內容即其生活見遇情思所及，以其感悟慧心去表現。得心，放懷抒意，任情恣性，故情境悠遠而卓然！其繪畫表現的形質巧能圓融安宜，以書入畫、墨繪勾描，或是暈染寫意、潑灑渲流兼發並施，清淡雅逸或重彩色域各具悠宜，層叠密實或留放空靈自有適所，揮運所成點線面色彩調子均能熟用自如，頗爲意發氣至。應手，則心手互映而能渾化適性，手隨心至自得化機！

自幼喜文善畫自是尙爲道兄天梃生知，而硯田游藝妙存乎心，緣其性敏聰慧而能觀象悟機，所作英華詩意頗擄人思，而禪悟妙諦尤其迭發別境。觀其所作寫貌物情，實得景外意、意外妙。繪寫花卉形姿盎然有味，探取生機妍美，以清淡幽香得樸雅之氣。其動情取資凡如紫鳶、百合、蝶蘭、玫瑰、荷蓮、天堂鳥，或是飛蝶、棲鳥、大牛與孔雀，得暇戀戀扶桑亦畫之，雖是聊寫物事，而實意在寄情，擷得堅韌意象與醺意花境，以恬適田園演繹生命的燿燦，藉花情傾訴人生美好是當下，更多是移情寄意，有倍思慈恩臻美與默言眞愛的呼喚，多情乃佛心，體得萬物皆有情。

至於尙爲兄的繪景寫境，游目騁懷於造化中而渾然自得，峻嶺重山、攬勝山境與紅顏大地，或是雲淡風清、森林告白與待燃生機，坐窮丘壑而度見精意，視角別境一新眼目，而其縱橫揮運色墨兼發，尤有天地悠悠任我行之慨！繼之，放懷空靈於象外得境，在色墨揮灑任其暈浤或自動性幻化巧得之中，觀其混沌遇合而靈光乍現、隱寓生象或有形無象，捕捉記憶心照與意念告白，寫心造境猶見胸懷。確實，尙爲先生歡欣彩筆，畫景寫境述心語。

戊戌白露 晴嵐 林進忠（前台藝大副校長 美術學院院長）記讀畫心得於水雲軒

繪景寫境述心語

林進忠
前台藝大副校長 美術學院院長

近年偶然機會，看過尚爲兄在蕙風堂的書法展，也耳聞他勤於筆耕，出書效率驚人，讀過他的出版大作，一開始對他的印象是下筆有神、詩文兼擅，才氣橫溢的文青書法家。而後在臉書上零星看到他的一些水彩、彩墨畫作，有點驚艷，但又親切，不會覺得意外，因此有較多的關注及互動。

一個科技人、管理人，熱愛人文、歷史的書法家，畫的既不是傳統水墨，也不是逸筆草草的文人畫，慣看了當代大師的現代彩墨，到底它有什不凡風格值得期待呢？就在虞美人開花時，尚爲兄約了文華兄、志嘉兄一起來茶敘，並出示近幾年創作集結的彩墨、水彩全餐；超乎想像的是，跨越中西，不限題材，所畫花卉、山水、女人、動物……，豐富多樣，畫法不拘，還有特殊的紅與綠浪漫及衍繹；以風格而言，除線條飛動透露少許書法玄機外，渲染與淺塗並用，色彩對比鮮明，看似衝突，卻能統合協調，令人拍案；眞可說佳作連連，各自有趣啊！其中「斑馬」的諧趣、「相知相惜」的溫馨，都是圖文相發，耳目一新。很榮幸能以彩墨小玩家同好、小同鄉的身分，爲其作品技法、風格、脈絡略加梳理，略抒淺見，提供同好參考，分享其藝術世界精彩於萬一。

一、用「氣勢」來決定章法及筆墨色彩

尚爲兄運筆速度極快，主結構線條，說是意到筆成，並不誇張，筆簡、墨簡，足有「江湖舞長劍，潑墨見山水」的豪情氣概，大筆一揮，率爾成畫，不管抽象寫意或是具象速寫，多不刻意描摹細部，側重構圖經營得當，點彩潤飾，極爲簡潔，近看跌宕出奇，遠看則一氣呵成，景緻燦然。

二、「紅」與「綠」，彩墨好新藝

不同於一般畫家彩墨色調，尚爲兄的畫作，常見「紅」與「綠」，這實在是夠眼熟了，有一種說不出的歷史情愫悸動；原來，它是始於金，盛於元，發揚於東瀛的紅綠釉魅力。這個以紅綠爲主調，對比強烈，大俗大雅，吸收年畫養分，反映民間直截生命力的流行釉系風格，線條動感極簡快速、色調鮮活流暢。彩墨如此設色風格，無疑的，拓展了另一審美思維，值得玩味。

三、打破慣性，無限可能

打破慣性，何其容易；膽識、智慧、才氣，都不能或缺，還要加上冒險性、實驗性的設計能力。興致很高，玩性很大的尚爲兄，有中有西，面向寬廣，來自生活的趣味性、表現性、傳統性、現代性、戲劇性、邏輯性……，適足以迎接碰撞，游離於結構與解構、抽象與具象、藝術與設計……，之間，因爲沒有包袱、沒有禁忌、沒有框架，甚至沒有定法，啓動自我抒懷的隨機探索，在速度與浪漫中，找到抽象與具象，線條與色彩的平衡感；另保留較多空間，可以讓賞者自己去延伸。

欣賞尚爲兄藝術創作，一窺「紅與綠」、「六個女人」的精彩世界，令人療癒，也是極大的享受。期待多元會通，隨緣應化的他，一如其詩「偶然悸動是吉時」，「半路出家亦成家」，生機泉湧，再登高峰。

隨緣應化　筆墨風華

林文昭
青花瓷藝術家

小學五年級時，我代表台北市大同國小去參加全國兒童水墨畫比賽，作品獲獎，登在雄獅美術的封面，一轉眼已過了 45 年。

在這段人生最精華的歲月，我完成求學、結婚、生女、購房與自己在電子業、能源產業的生涯，但從未想起自己還能繪畫。

七年前，我開始寫字，企圖恢復小學二年級受父親啓蒙的書法學習動力，再求更上一層樓。自 2017 年 12 月開始，我感到書法之進步已經有限，不如試著去開啓另一個久久不曾使用的古井，看井中是否有水源溢出。經過一番努力，所幸，我的繪畫能力並未枯竭，相反地，它又回來了。

我也在近 7 年來，嘗試作詩，把我在大專時期作文的本領與當校刊總編的文青魅力找回。一路以來，出了 14 本書，多數與書法、詩、散文有關。最近，我把宣紙上的彩墨匯集成「紅與綠」一冊，再把水彩紙上的西洋畫創作匯集成另一冊「六個女人」，企圖在另一個藝術領域找到一個出口。

很榮幸請到我的好友曾文華先生，爲我的書畫專集，針對每一作品，提出解析。透過他的文字，讀者可以有所參考，再加上自我詮釋，將有不一樣的人生況味。

許多友人鼓勵我「前進前進」，我深知自己是有一些詩書畫的天分，但也得要有後天的努力，才能有自己的風格。感激父母賦予我如此的 DNA，及親友的每天支持，在藝術的路上，還有 20 年要努力，大家拭目以待吧！

自序

張尚為

abstract

抽象畫意

起始的墨黑釀著淵源，一陣普藍青由天霓降，
綠墨的交混，宛若雨颯飄忽，土赭的塊地夾雜著風雨聲嚇，
中白的留空，正呼喚著
宇宙中冥冥的牽引力，神不可測！

———————

空山靈秀　水彩 2018

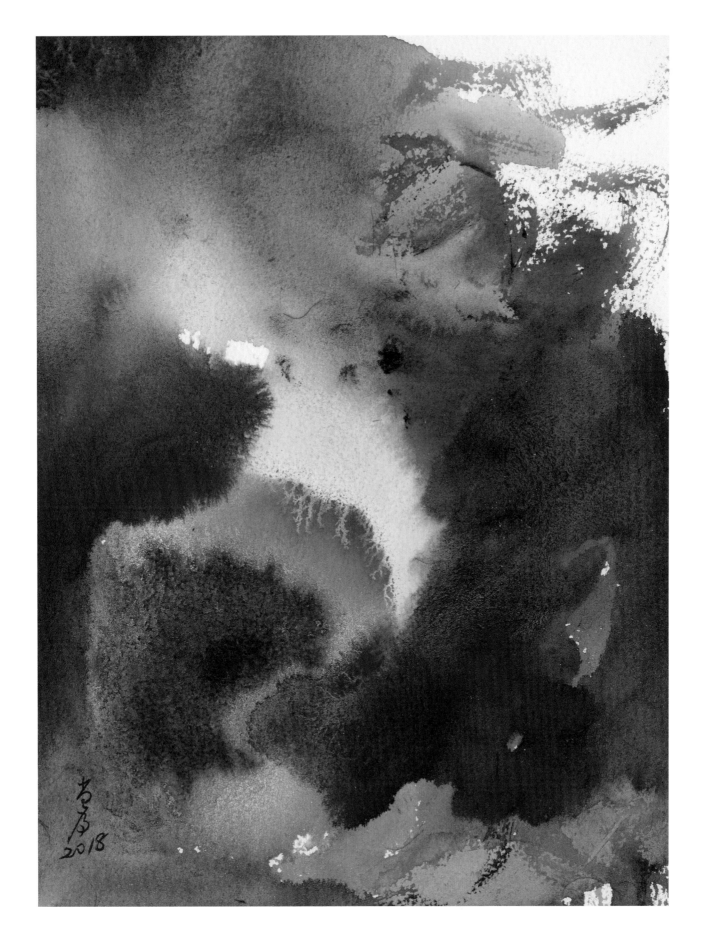

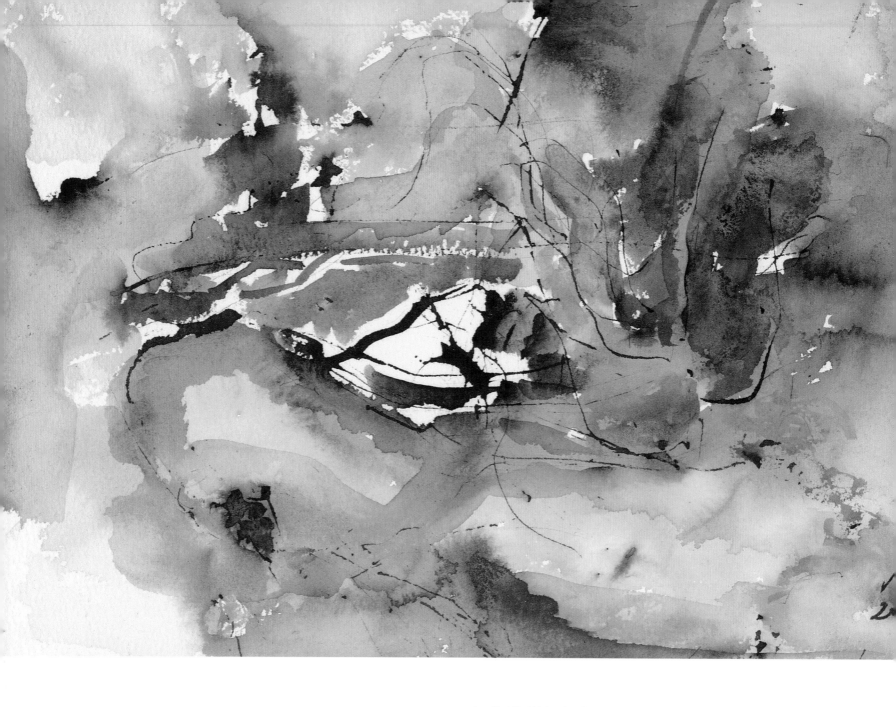

在一片天旋地轉中，大地蘊藏著五顏六色的情緒表情，
不成形狀的舖陳，色塊間的渲染交疊，
訴說著每一刻的心境情感，中白的墨線人字形體，
主控著孕育中的五味雜陳，萬息生命運皆有情義有意境。

———

孕　水彩 2018

暈染墨淡是畫中的底蘊, 滲透的藍微微托襯互�,
幾許微叉枝疏繚陳佈陣, 墨黑的躍跳, 活似蝦墨的動舞,
實則大地磐石上的木舞耍弄, 隱示的龍形攀枝,
正象徵著生命的蠢動, 欲意蓄勢待發, 春綠舖地。

木石圖　水彩 2018

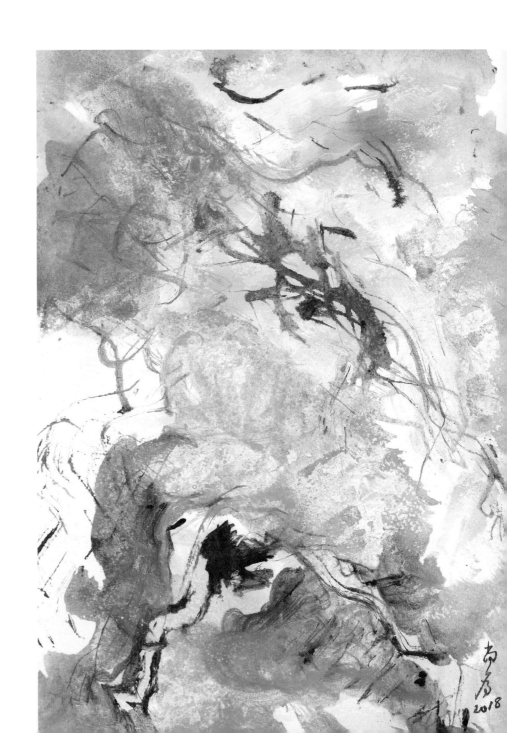

褐黃青朱的觥杯交錯，
疊色中的沉默啞語，散發著活力的充散，
深藍中的暗褐激想著最原初的符號古源，

書藝般墨線符韻，曲折盤繞，
像似奔馬走獸的馳騁，

交響中有輕踏有壯闊，書美藏草間。

書藏草間　水彩　2018

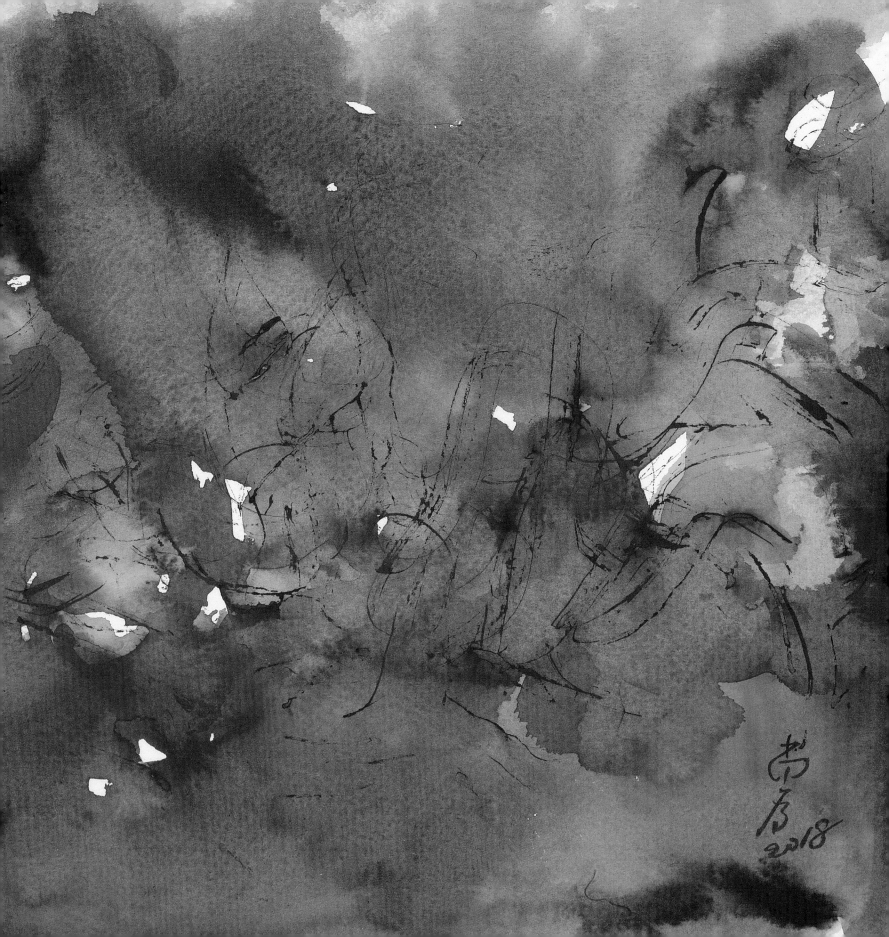

普藍帶青綠縹緲中，山巔巍峩隱然忽現，
幾筆乾細皴線綿密叉錯，右側白處突顯似人字形，
意象中示徵著天地之大，人蓄涵協調依存宜邈小，
畫幅中幾近冷調的青綠白綴，四季移換變置，
天人共存，和協永續！

巍邈之間　水彩 2018

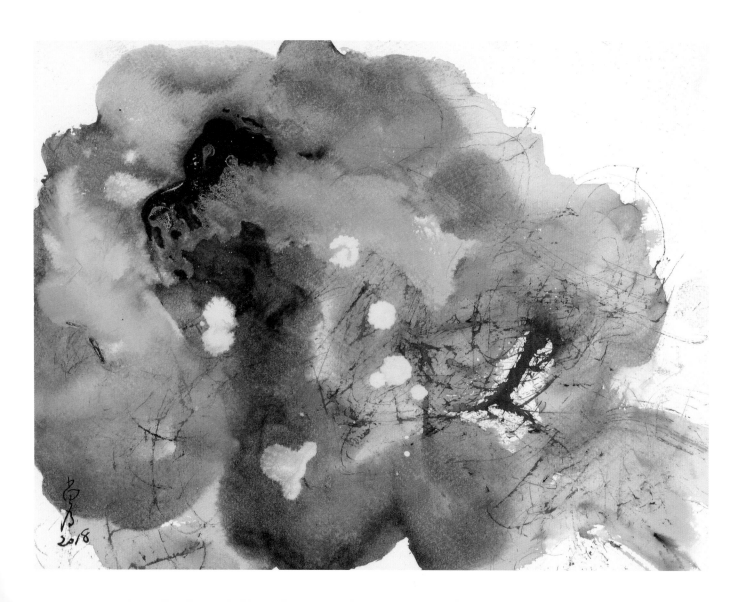

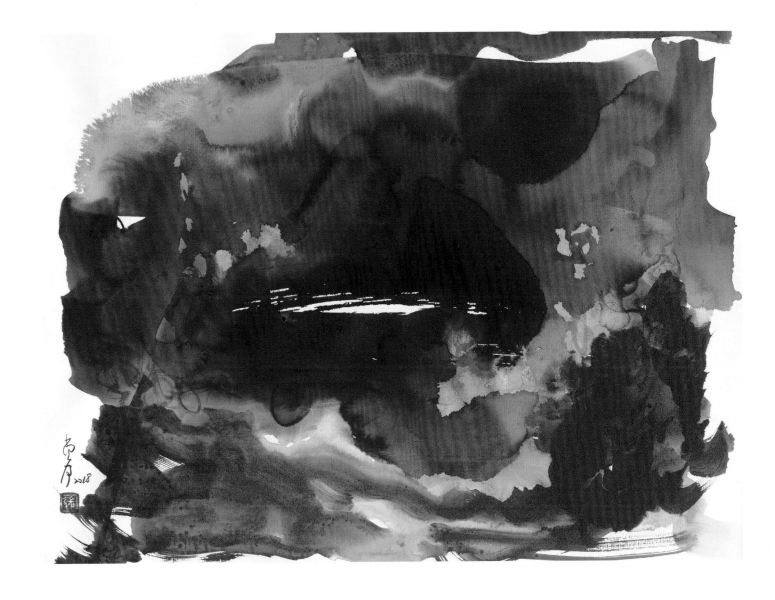

整幅畫中以烏黑墨染大牛, 佐以紅暈染渲前景,
紅裡似星火燻煙擴散, 墨烟團繞掩沒了天際,
唯一隙中透著光地, 意象中顯示著烏障籠罩下,
只要堅忍仍有一線希望生機。

一席阡畝　水彩 2018

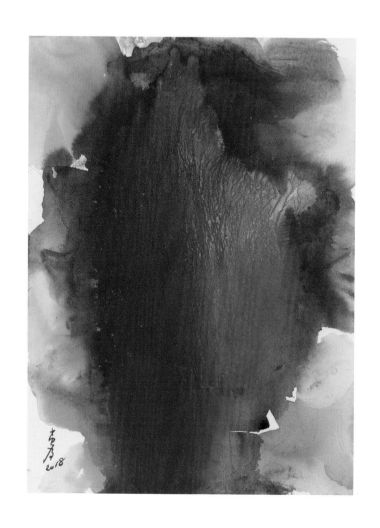

視覺的焦點中，懸置著赭黑的墨漬跡痕，
沒有躑流的渲染和點灑，像似溫吞的巨獸佇立，
週旁的紅紅藍藍恣意浸透，依然神在不爲所聳，

沈默中的 ˮ沉墨ˮ，
依然無色自蘊，胸府成竹。

———————

沈默　水彩　2018

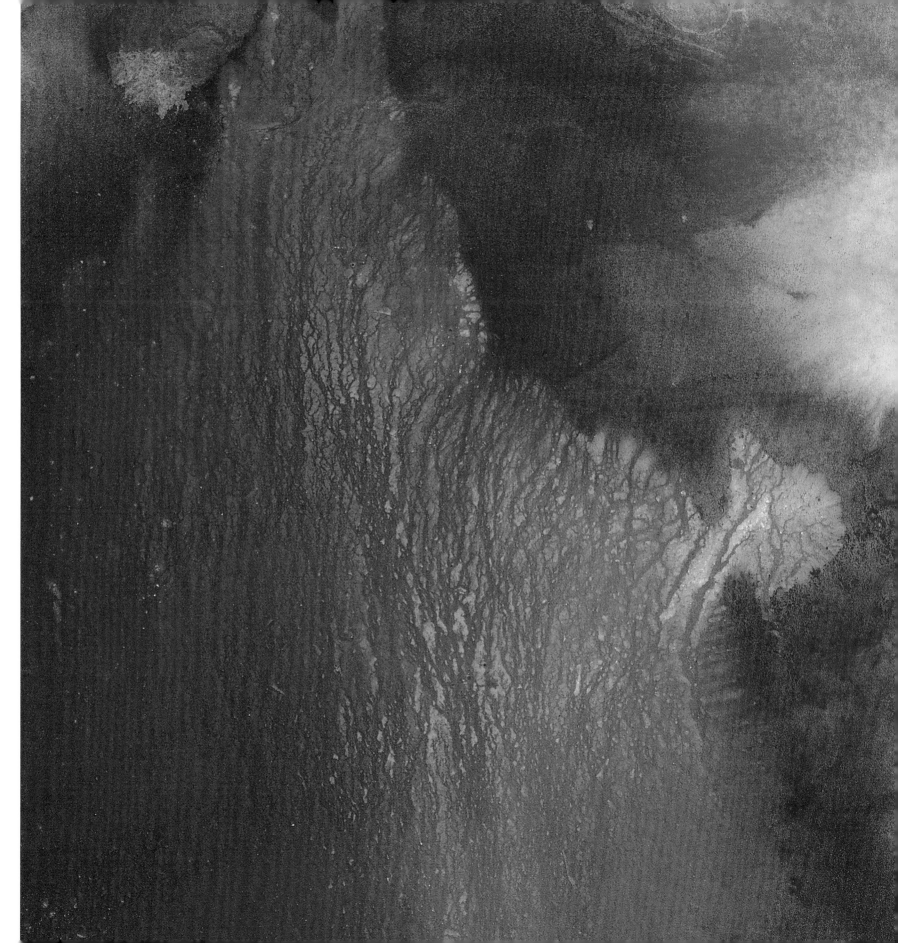

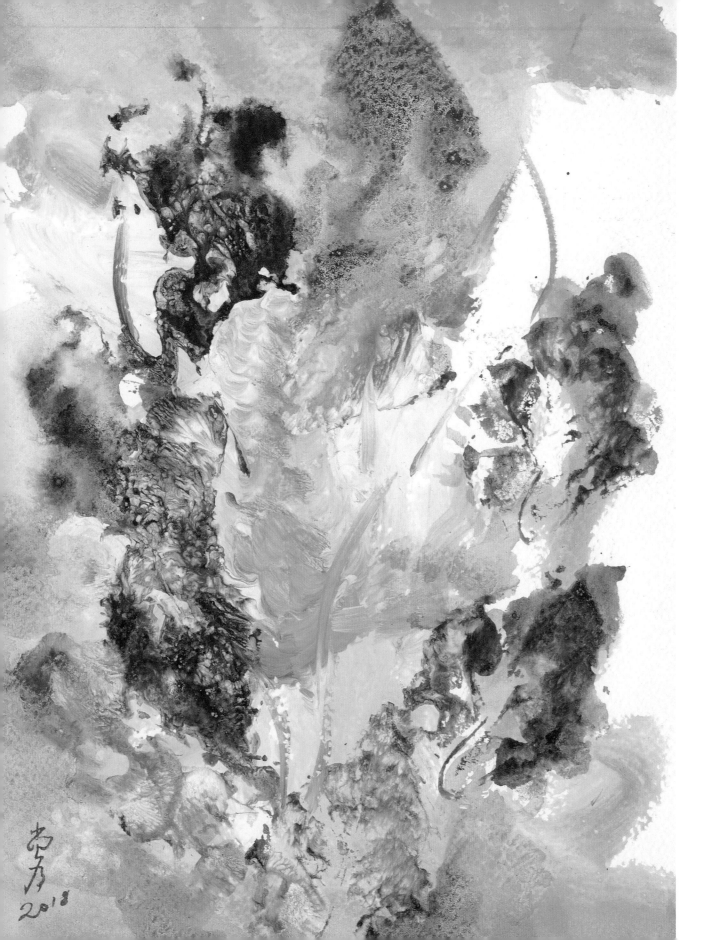

生之華般的黑染線暈，
沒有暖意紅焰的襯托，
卻是生命的徵象植被，
幾許黃染，葉尖形的掙榮生機，
向上攀升志堅意強，
墨黑中白痕互竄，熾熱的生之華，
正蹦烈的向四週延續扎根。

熾烈 水彩 2018

畫幅第一眼觸目所及，即是墨激散染的力道，
有著一道中柱砥硫的延展，夾雜著淺紅的圖騰近似，
有的似龍有的似羅漢等，於墨漬壓痕中隱現，
如心中腦海的念想，潛意識中的企求盼望化身，
念想的力道終必成。

念想心成　水彩 2018

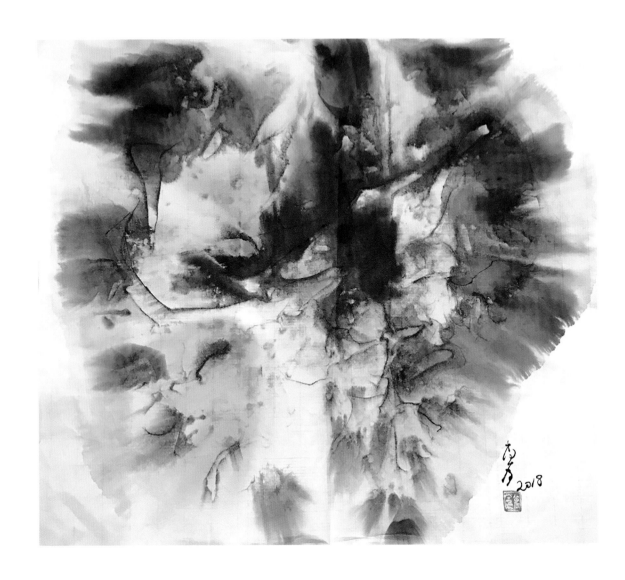

闇黑中的紫暈染成片，墨韻框虛的襯映，
宛如一場大地天際的霹靂交會，
虛空的串流成片，含示著空白絮墨的天白，
正等待著地氣的呼喚，隱藏的悶熾蓄勢待發，
過後又是滂沱餘後的苒生。

生之苒　水彩 2018

順勢直往而上至下，如青藍色的冰晶地景，
正隱約的延展擴大，黃焦墨漬的硫磺硝煙，
縫裏着著地熱的溫熱，悄悄的竄出地表，
醞釀著一蹴即發，冰的凍結凝露，火的炙熱煎烤，
正天人交戰密佈，生之桎梏面臨著不可預期的果報！

冰墟火燼　水彩　2018

一大闇黑滿舖陳列中，思緒化為絮白暗影，
在闇裡中蔓延著枝芽梢末，幾撇醒白的勾繪，
若似芽尖嫩綠的暗隔光轉，
最後的錦簇，一團厚白滲黑互染；

泛黃的光暖閃爍著，因它離得不遠。

暗忖　水彩　2018

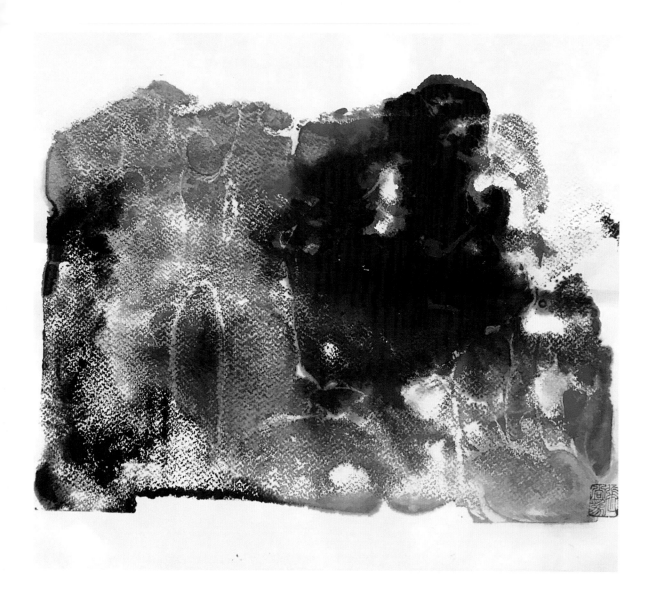

以水墨似的灰黑左上至右下染渲，
帶著赭綠輕襯，如一墨鯉悠遊徐進，
脊椎般的留白引線，串起際邊的曲繞墨漬，
一團青染背鰭混沌，隱示著生命的延續，
活力滿滿奔放四射。

——————

脈續 水彩 2018

沒有束縛拘謹，任走山之巔水之澗，
山非山形框架，水非流瀑勢態，
游走於意似非形似間，
幾團白染圓融，潑快浮雲我心，
想居就近邊隅，磚色烘綴，
覓得一屋聽濤閉目神養，如此這般⋯
揮灑神我，山澗快活！

————

揮灑山澗　水彩　2018

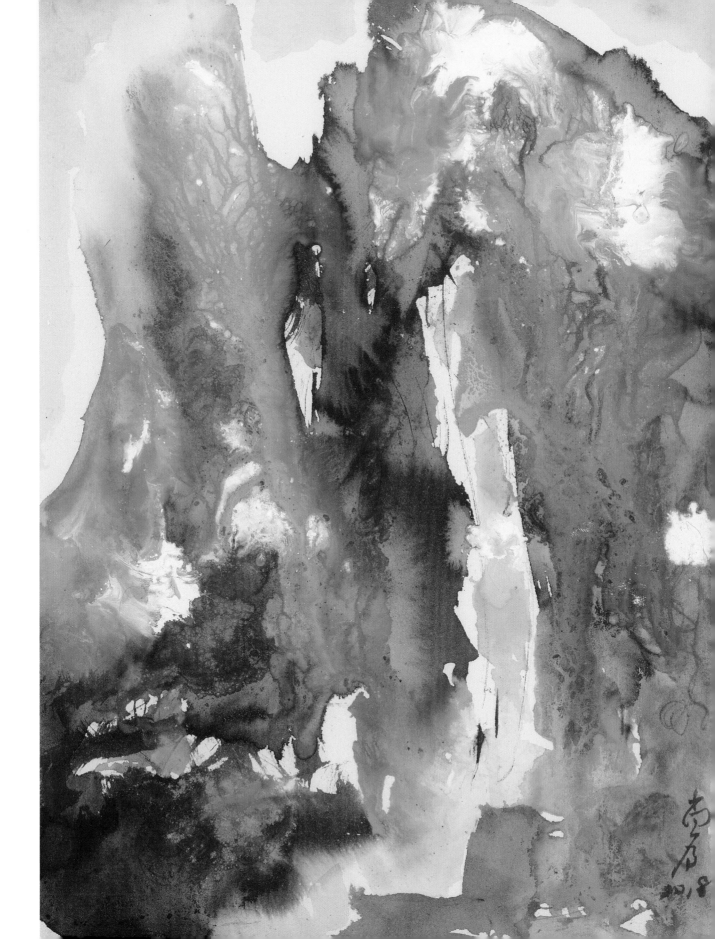

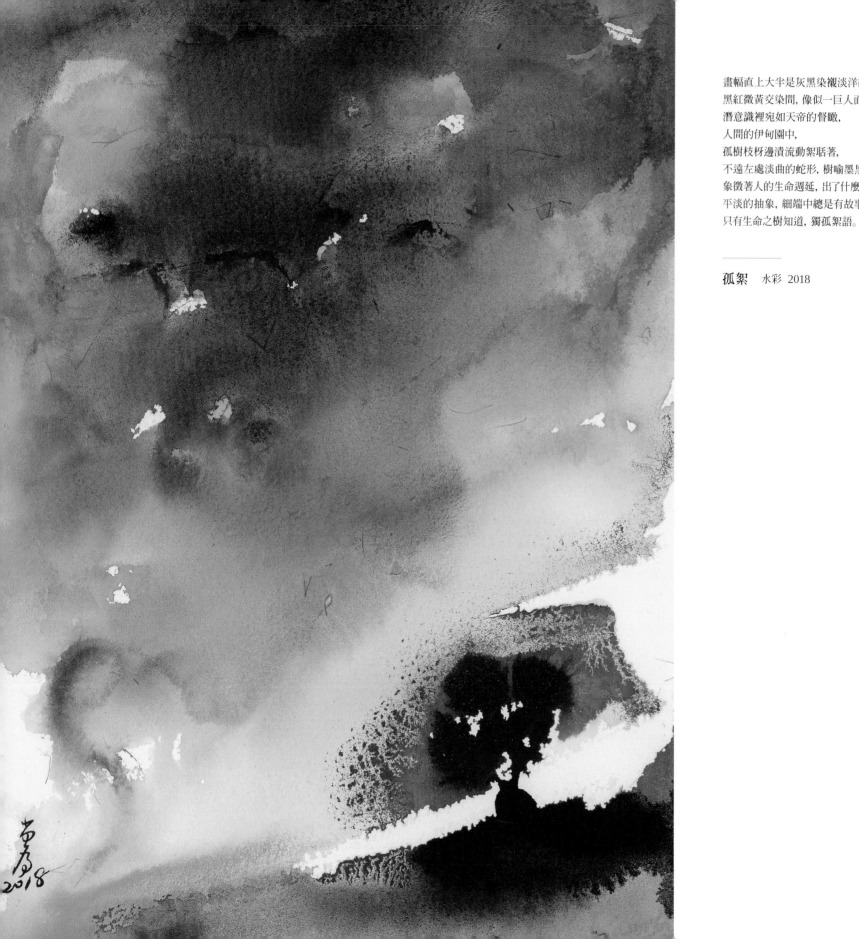

畫幅直上大半是灰黑染襯淡洋紅,
黑紅微黃交染間, 像似一巨人面像隱現
潛意識裡宛如天帝的督瞰,
人間的伊甸園中,
孤樹枝枒邊漬流動絮聒著,
不遠左處淡曲的蛇形, 樹喻墨黑的苦臉
象徵著人的生命週延, 出了什麼差錯,
平淡的抽象, 細端中總是有故事藏其中
只有生命之樹知道, 獨孤絮語。

———————

孤絮　水彩　2018

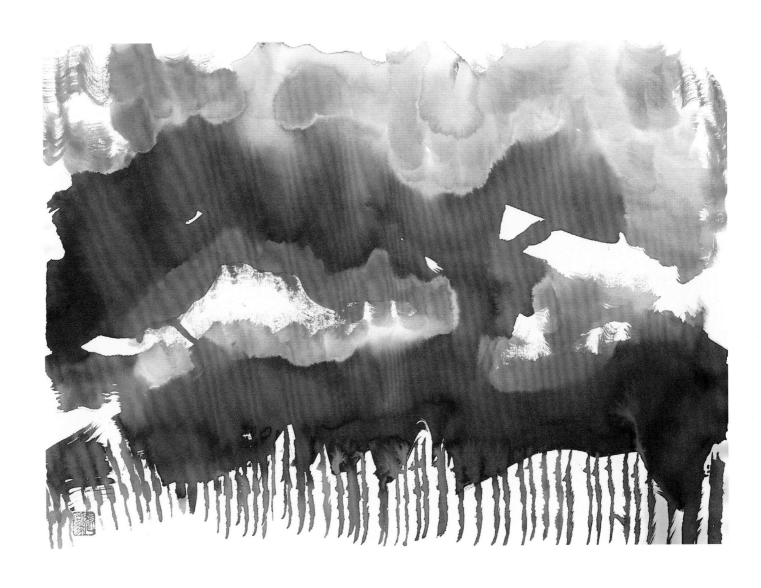

墨境上中層塗渲染，
下一排列的似竹籬隔擋，
天際中墨染可山巒可雲疊，
憩息透穿 ... 總在貼地的地平線才開始。

————

那一天　水彩 2018

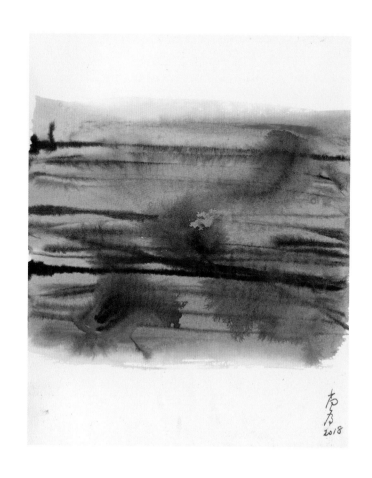

直幅中上下的留空，讓畫幅更有無限的伸延，
絡黃的底蘊渲染，有一絲絲喧鬧意象，
幾筆橫疏暈散，是平靜的抑制清唱，
紅色音符似調記，正是一片喧喧鬧鬧中，
天籟之音企盼的靜寧。

———————

籟　　水彩 2018

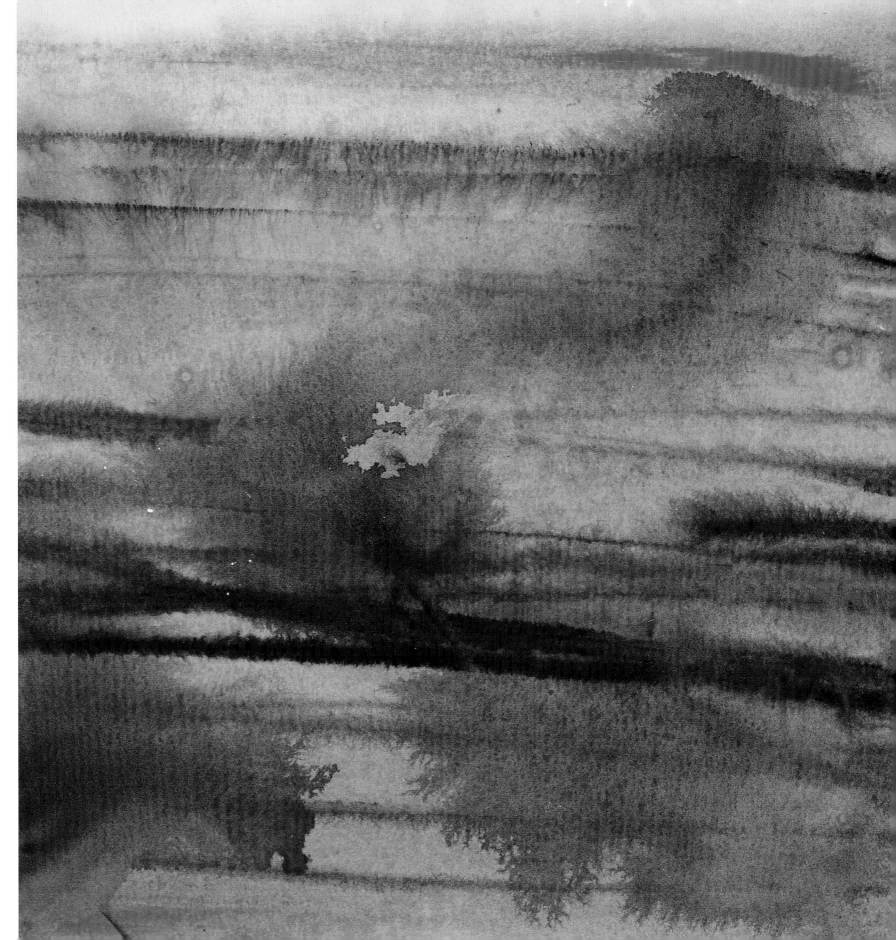

刷筆紅透半邊, 形似紅魔怪獸般吞噬著大地,
黑般亮厚的塗鴉, 交戰融流成河淵,
意象似的佈局留白, 可隨空憑想, 小畫中有大闊的對比張力,
尤其在左右各曲彎的墨黑筆形, 更突顯書藝的力道強度。

紅魔黑鴉　水彩　2018

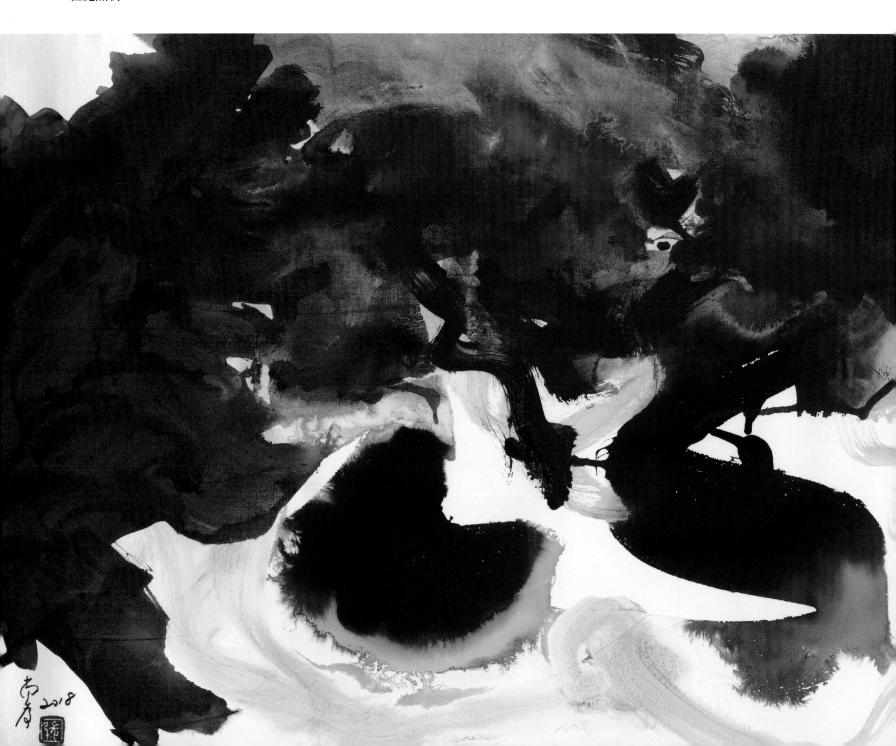

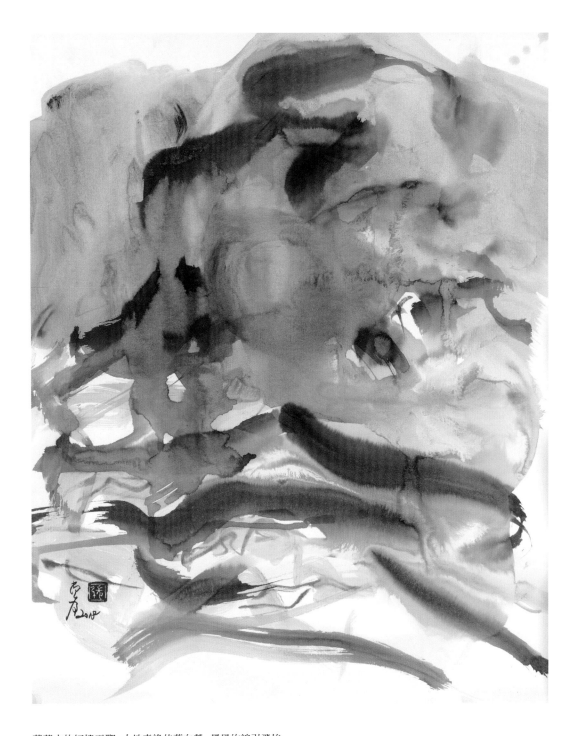

暮靄中的紅橙天際, 大地青綠依舊向榮, 墨黑的線引飛梭,
猶如意象的生命翔空, 一心一意從千里迢外,
返回成長的棲地, 等待著下次季節再出發。

萬里歸心 水彩 2018

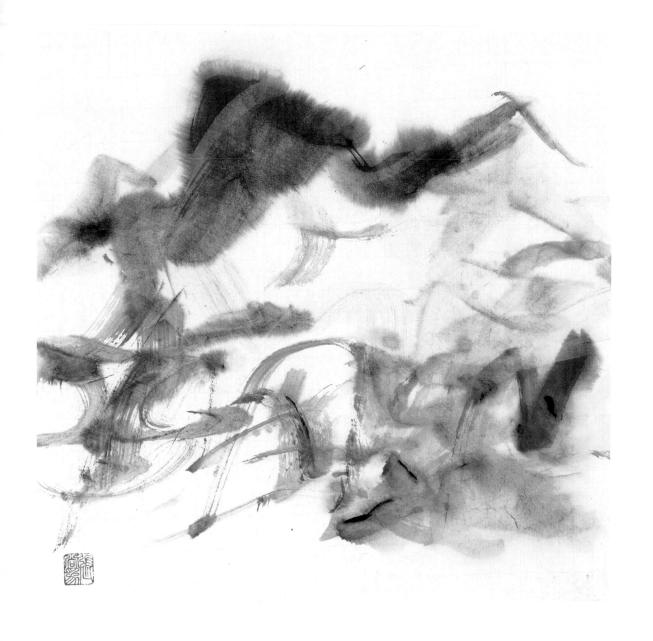

看似千疊重山隱現，
墨色簡練意隨濕染，
筆力捺折廻盪從密漸淡至疏，
右邊一撮群青擱置，
暗指青山必有綠水相伴，
永誓盟結！

山之舞　水彩　2018

任一生命的感悟，頭尾皆自有序，
韻律節奏有大小強弱，師法自然，
自然回饋，畫幅中的似花局隅，
筆刷暢流暈繪，洋粉紅的漸變，
墨蕊蝌蚪狀的游浮，
宛若花綻中的昇冉，
逐變吐露著芳香祝福。

————————

蕊　水彩　2018

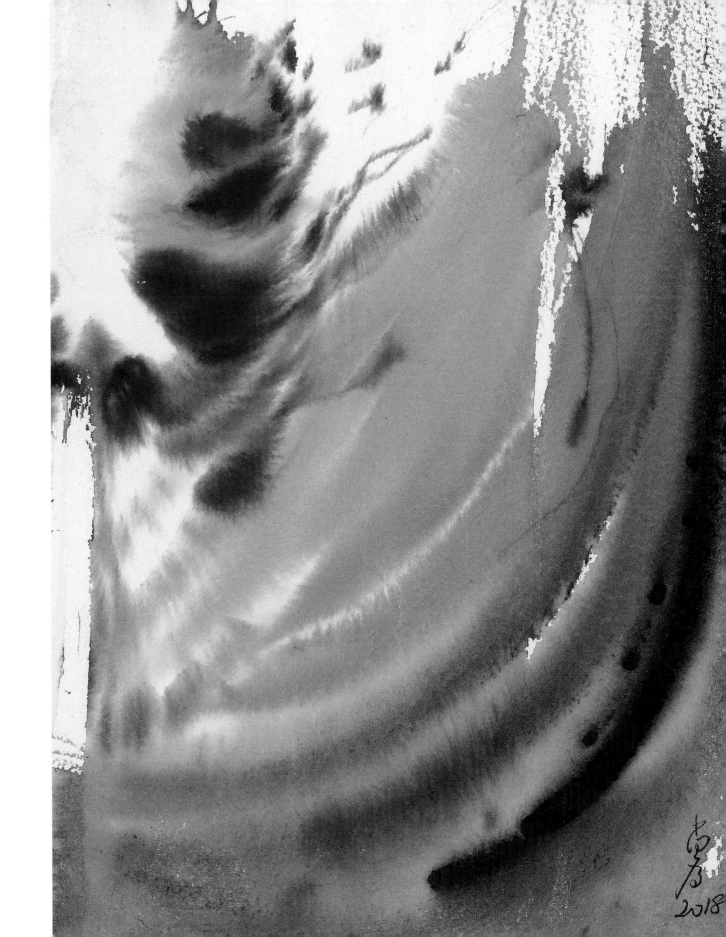

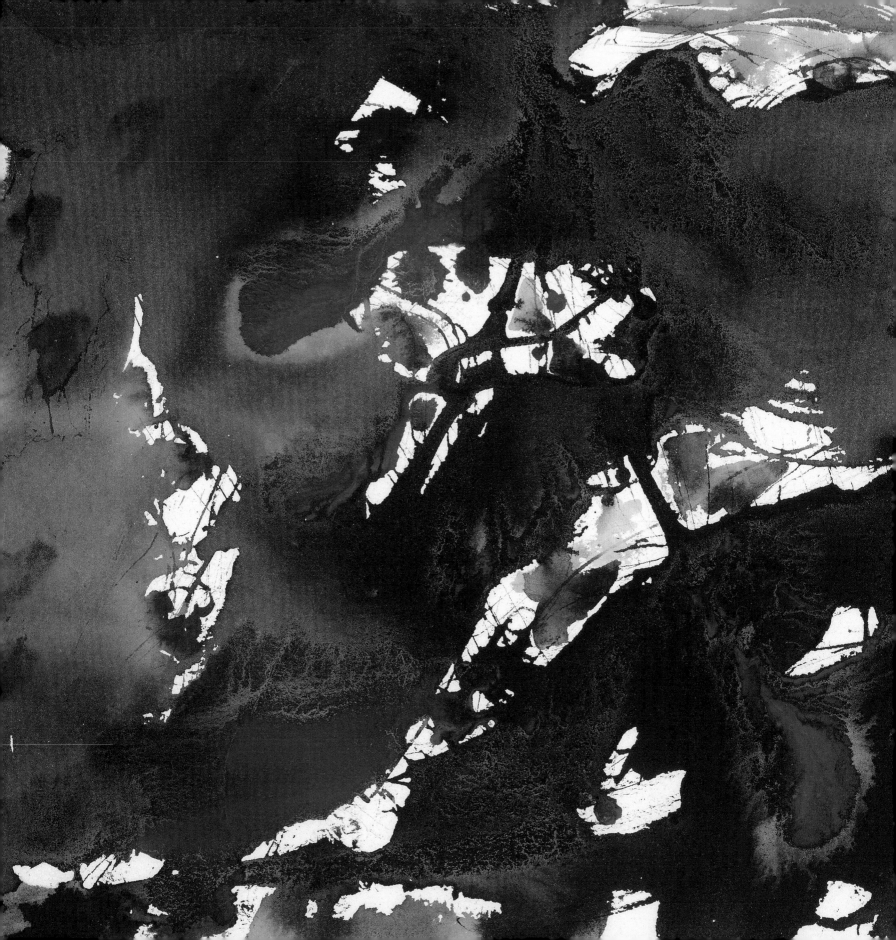

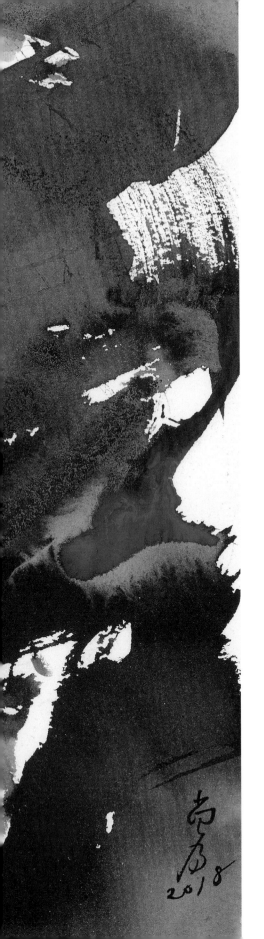

宛若墨藝般碩大的圈圍，倘如地表的衣貌容顏，
空行中鳥瞰的生活命脈，山川河流渾然一體，
中夾陳落的綠蔬屋瓦樓廈，

互道消長，依偎并存，

普藍的深湛淵流，也隱示著衆云生生的唯一，
畫裡撇捺幾聊，卻是奪目不可缺的要源！

———————

噬　水彩 2018

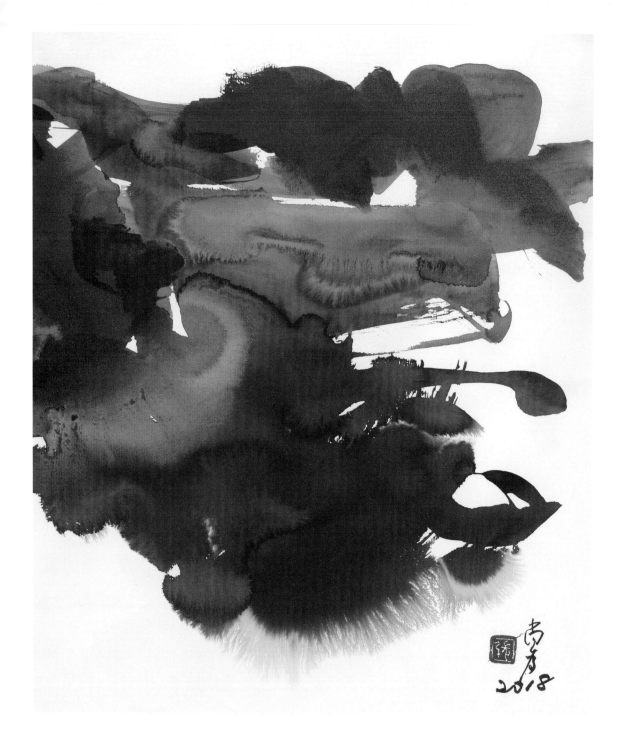

抽象式的墨韻肌理，藉著暈染的邊際，
巧妙的邊絮筆意，活絡中墨理生機蠢動，
夾以紅染花意交會，恰似骨髓共生，
命運的奏曲同體。

墨骨花髓　水彩 2018

以水墨似的灰黑左上至右下染渲，
帶著赭綠輕襯，如一墨鯉悠遊徐進，
脊椎般的留白引線，串起際邊的曲繞墨漬，
一團青染背鰭混沌，隱示著生命的延續，
活力滿滿奔放四射。

———————

脈續　水彩　2018

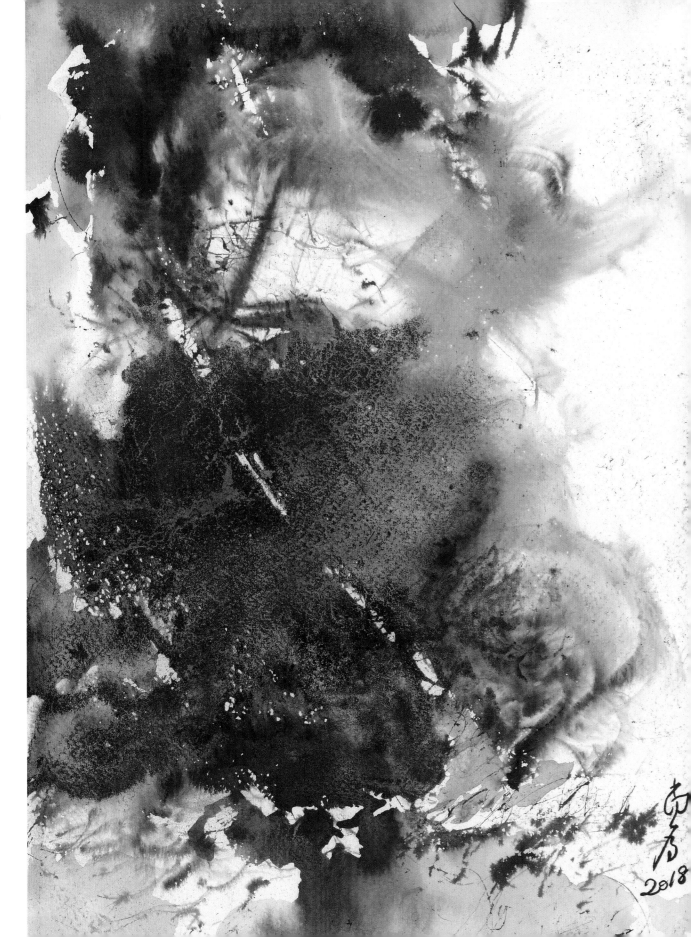

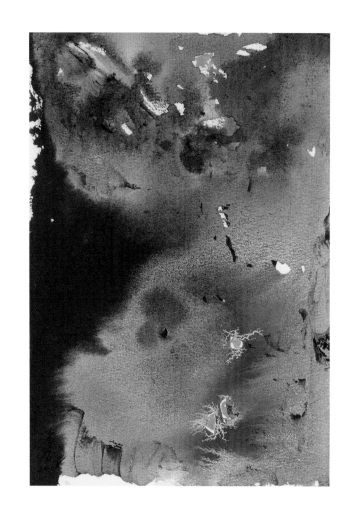

熾熱火紅由地表竄起，打著邊鼓的青綠冰颯，交互澆燃，

飛灰煙滅中，燃點與冰點的晶結，

活似毛鞭蟲般在灰飛塵煙中，漫舞晃搖，對比的交錯激盪，

即可引發另一個生命的瞬起。

冰與火　　水彩 2018

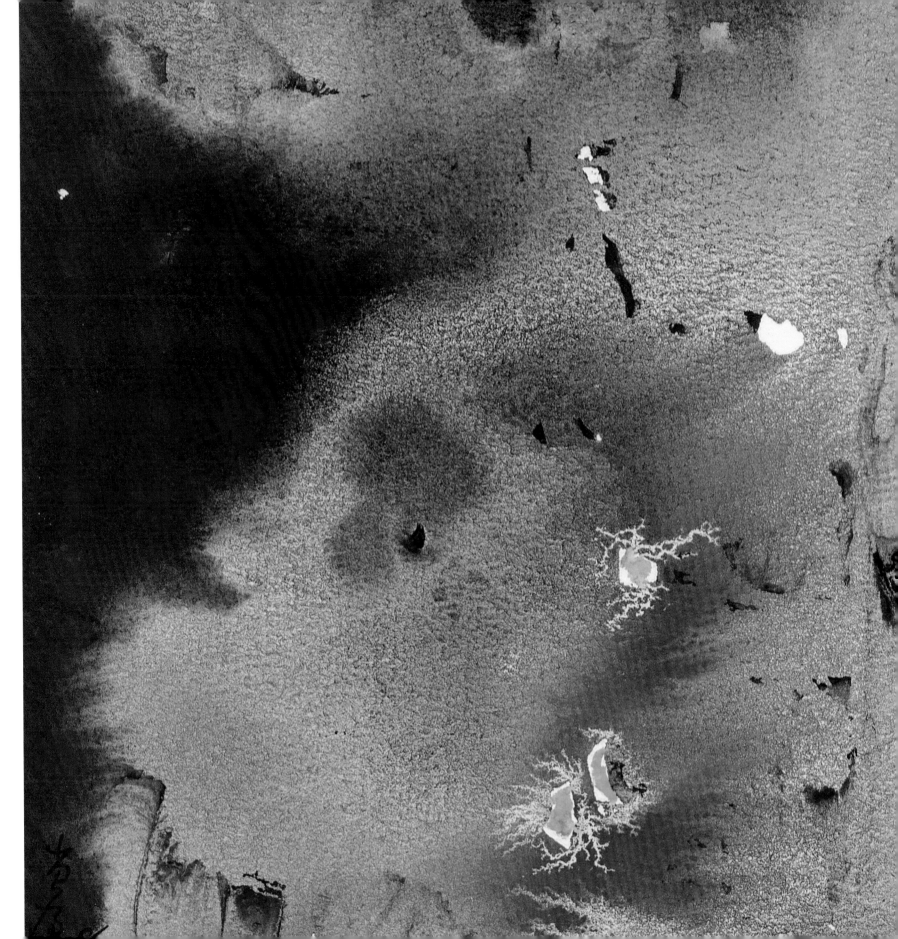

concrete

實象寫情

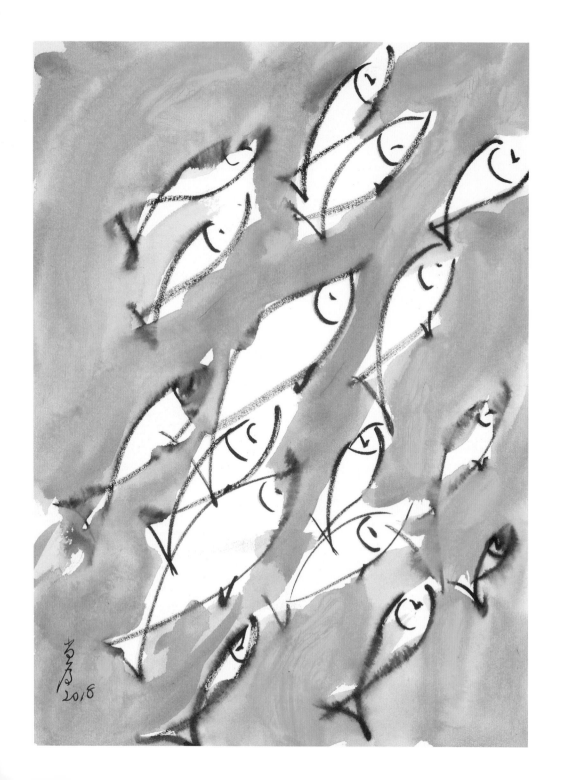

水漾般的石綠粉流, 簡筆的俐靜, 魚紅藍中趨性一致,
眞實海洋的食物鏈, 沙丁魚群似球 團, 鯨侵掠食避向一致,
如畫中境隔, 力掙上游, 精簡色雅, 品趣饒富寓味。

生命共體 水彩 2018

諧趣的直立圖像，一個是魷魚，另一個是小管，
同是命運共同體，以海的意象冷色藍綠襯底，
石綠粉藍佐以淡洋紅主體，描述表情的漫畫型式，
色彩樸質和協，賞之無饕想噬欲，
反覺擬人化般惜憐慰藉。

同是親家　水彩　2018

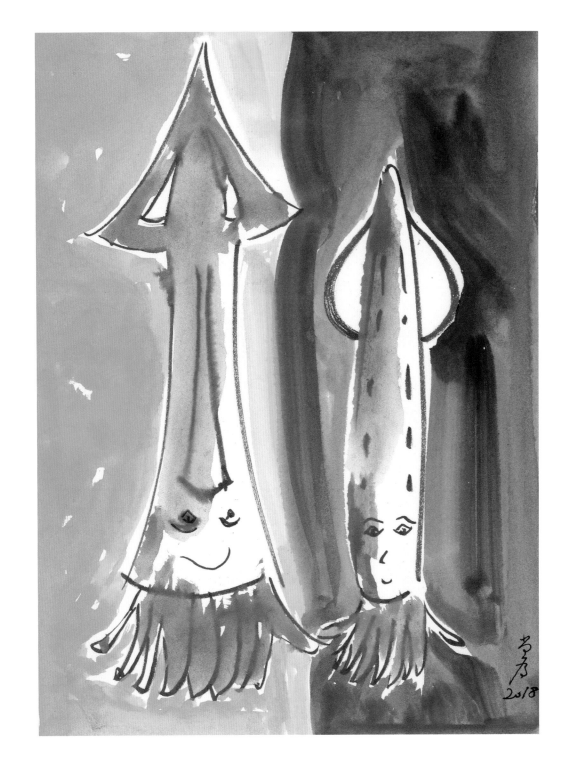

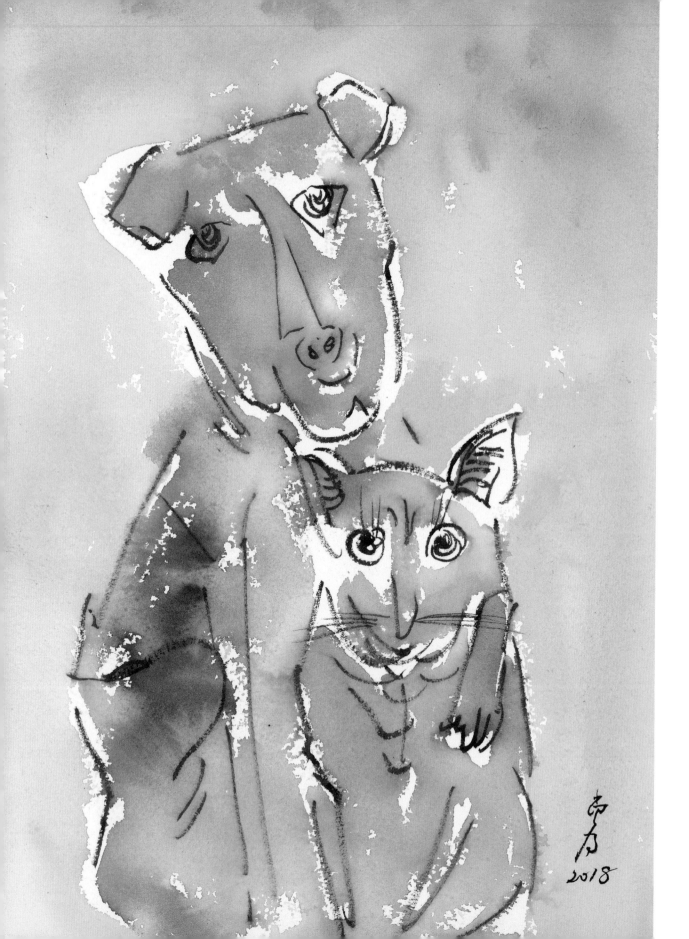

貼近普羅大眾的毛小孩，
以輕鬆淡抹的色塊賦彩，
藉著勾肩搭背的親切模樣，
雖是寵物的舉止，
但神情姿態卻有著擬人的思緒，
端視久注，油然生起憐惜情愫。

哥倆好　水彩　2018

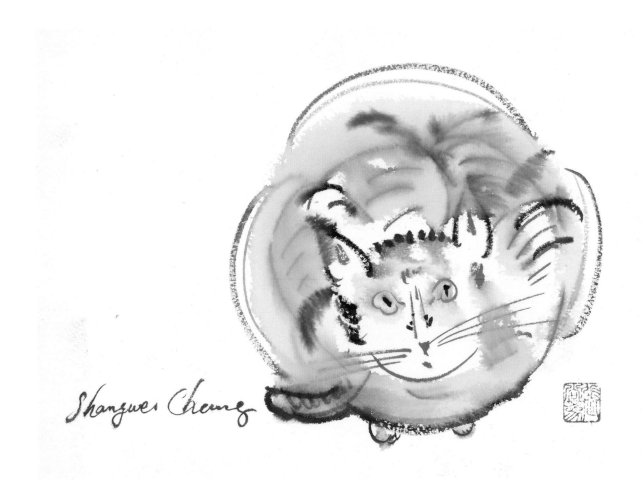

繪走獸禽鳥的一般工法，大多工筆精細，講究翎羽毛體，
要不寫意一筆團墨疏勾，意傳筆不到，神似即可，
作者畫中全以淡彩紅橙藍爲基調，抓住擬想神韻，輕鬆的書藝線勾，
著于彩染暈塗，重點的眼瞳和嘴鬚，以單紅醒筆突顯，
左下大膽的以英文名簽，小品中有大器，自然生動又親切，油然著生。

你在看我嗎　水彩　2018

以墨線勾勒斑馬的走姿，
俯首間醒目的紅高跟鞋著於蹄，
宛若 Prada 的時尚登秀，
在莽原的原始中，
諧趣寄語摩登的潛意識欲求，
畫面初看略爲突兀，
但不失整體優雅的墨趣渲染。

紅鞋斑馬　水彩　2018

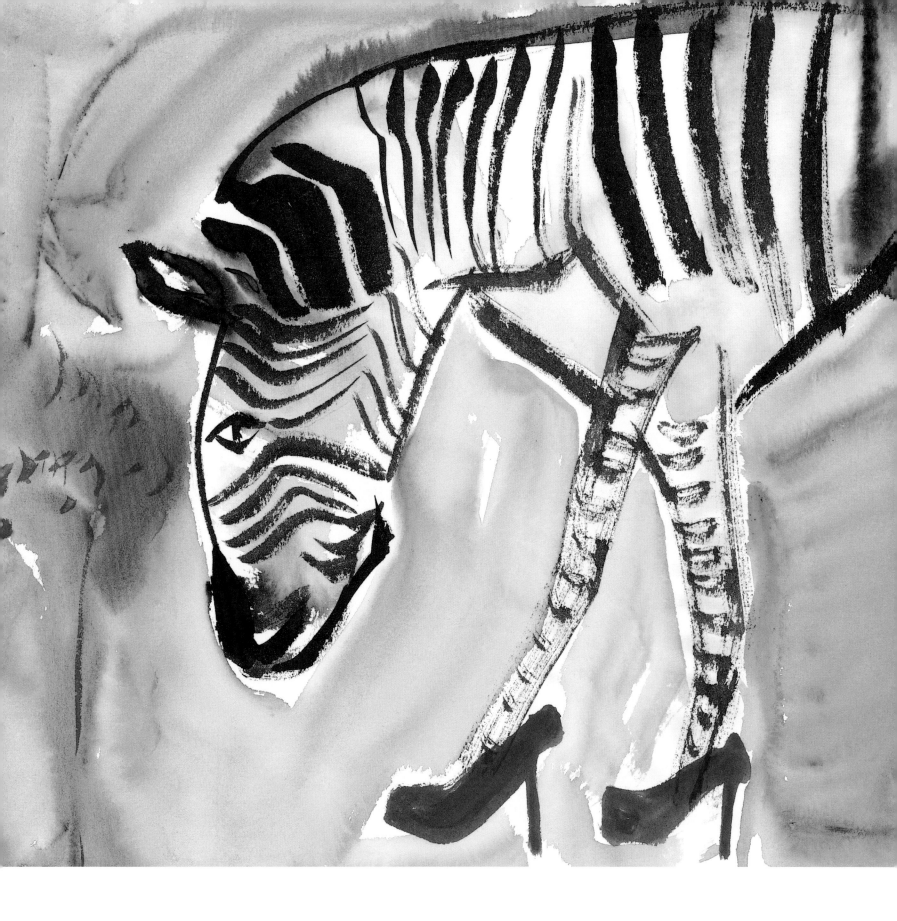

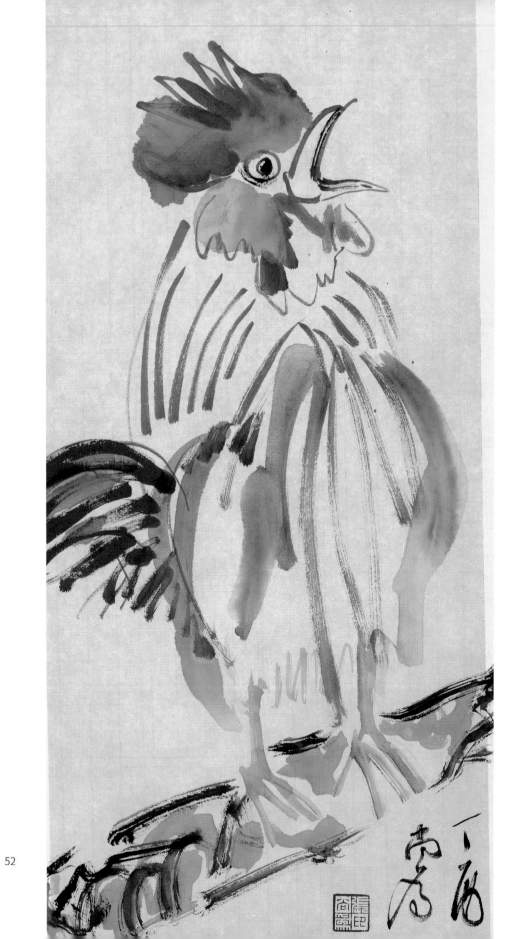

雞鳴清早起，一朝之活力莫過於晨光，
畫幅中比例非重點，雞首翹昂，
冠豎眼瞪，著實是焦點最有神，
其他墨彩趨淡虛化，以此烘托翹首為要。

公雞　水彩　2018

把冬天愛得像
夏天 將老驢寵
的如駿馬 緣分
一到不言別離
苦樂同享

戌記人生
戌記
張 萌 序

同樂共享…畫中以詼諧動漫造形呈現，
藉由墨線及綠青色系，將萌熊擬人化，
提款字句有趣幽默，其中倆熊用力吸吮模樣，
確實看了令人發噱撐笑不已！

相知相惜　水彩　2018

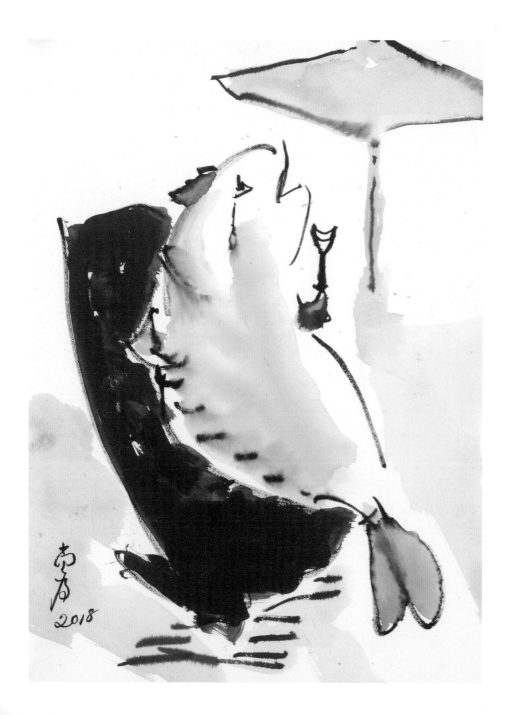

雖是具象的圖示意會, 賞之不同見解, 揣摩聯想隨之即興,
故有云具象實體中隱含抽象意涵, 示圖中主角看似舒躺著紅沙發,
杯飲也意味著別飲, 遠處的陽遮, 示意著不能久躺陽曬,
眼尾的淚漕, 宛如魚唱的輓歌, 這只是逢戲短歡!

魚唱壺觴　水彩 2018

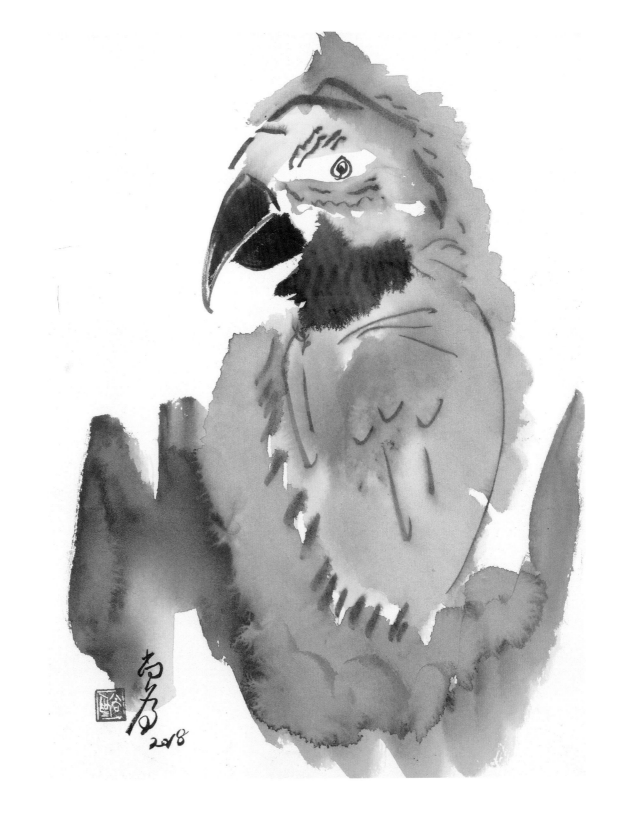

本是南半球群聚的禽鳥，現居北半球是寵物稀寶，
淡青的羽絨是外衣，幾筆墨黑勾勒染繪，
也活靈活現般回眸彎轉，如今已有些年邁的歲月，
也只能蹲巢輕哼吟唱，以搏君樂。

饒舌歌手　水彩　2018

雙雙併立的貓頭鷹，枝頭瞪眼注目表情逗趣，
以動漫徵象手法圖示，墨線鮮活生動，
左墨深右灰淺，對稱中也取其輕重，均衡了權宜。

貓頭鷹　水彩 2018

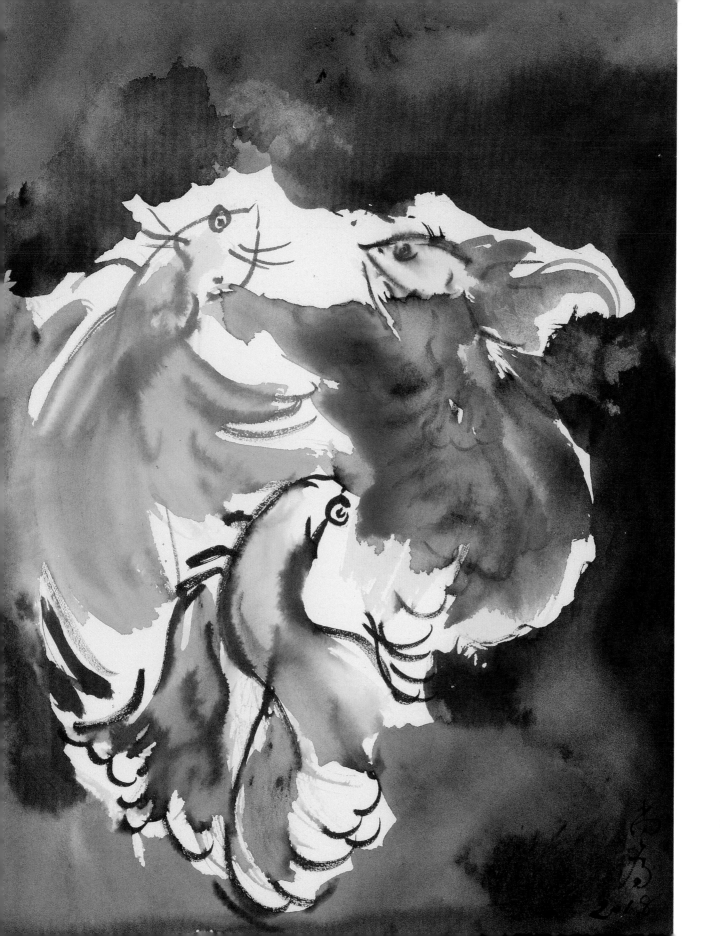

一片湛藍混染著褐深，
中白的藍紅孔雀，互戲逐追，
沒有墨色灰調的間用，
雖是觀賞寵魚的生態習性，
但寄語物境擬人，也是惺惺相惜，
互賞貴處，處之方能久久。

濡墨相惜　水彩　2018

全幅畫中以青綠和淡褐爲主軸，
不著任一墨色灰階勾邊或底襯，
猴子不急不緩的神情，正咀嚼著深青綠的波菜，
眉眼鼻間也化爲菜色渾然，眼神意味著味蕾，
行進中乍看似乎怪臉綠鬚瞪目，
精簡中不失創意的抒發。

———————

猴子吃波菜　水彩 2018

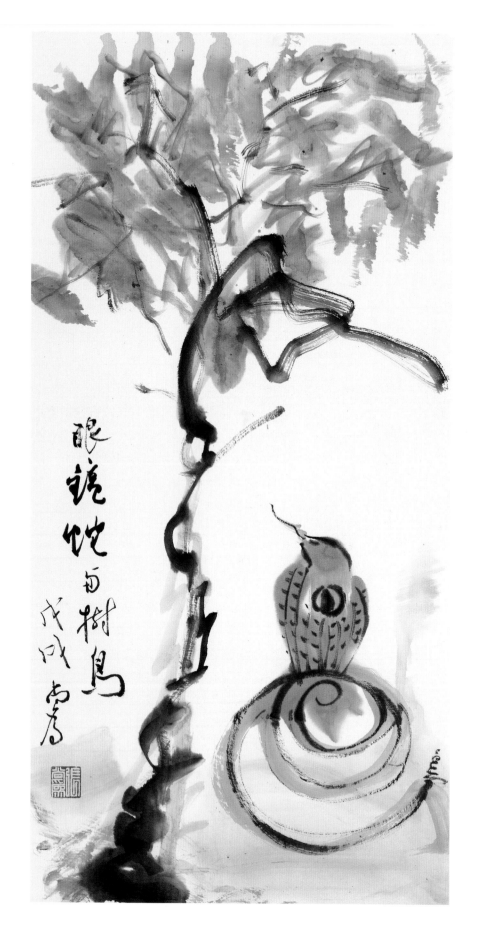

眼鏡蛇和樹鳥

戊戌南喬

捲曲翹首的眼鏡蛇吐著蛇信，
蛇身以筆圈圓的螺紋，
示意蓄勢正待，左邊樹形墨線扶遙直上，
樹梢枝枒葉片渾然線繞，
鳥隱其中不見首尾，一明一暗的對比趣構，
讓觀者不約置入下一步的想像時空爲何。

蛇與鳥 水彩 2018

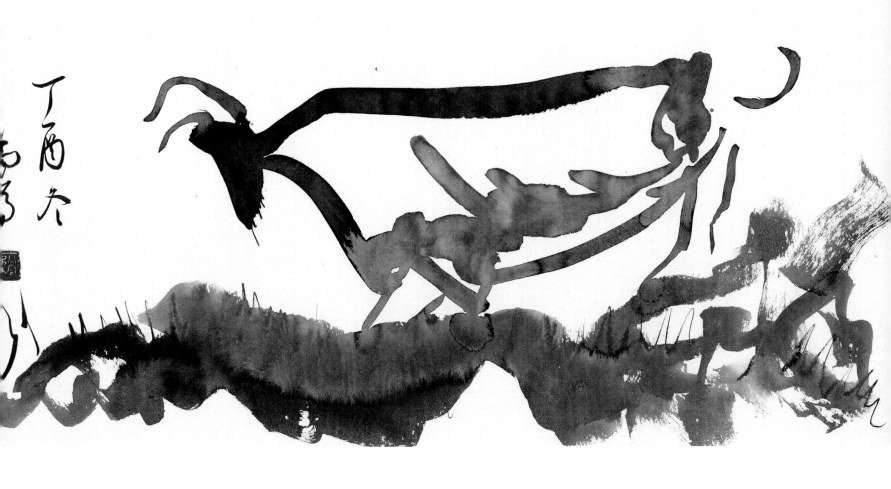

以單色墨韻勾繪一頭公牛, 牛身稍長頭小,
像似畢卡索曾描繪之西班牙鬥牛造形,
唯一不同在東方的水墨筆趣,
尤其在牛尾的豎起, 竟與後腿和身體分離,
表達境界在意到筆不到, 依然能生動栩栩。

公牛　水彩 2018

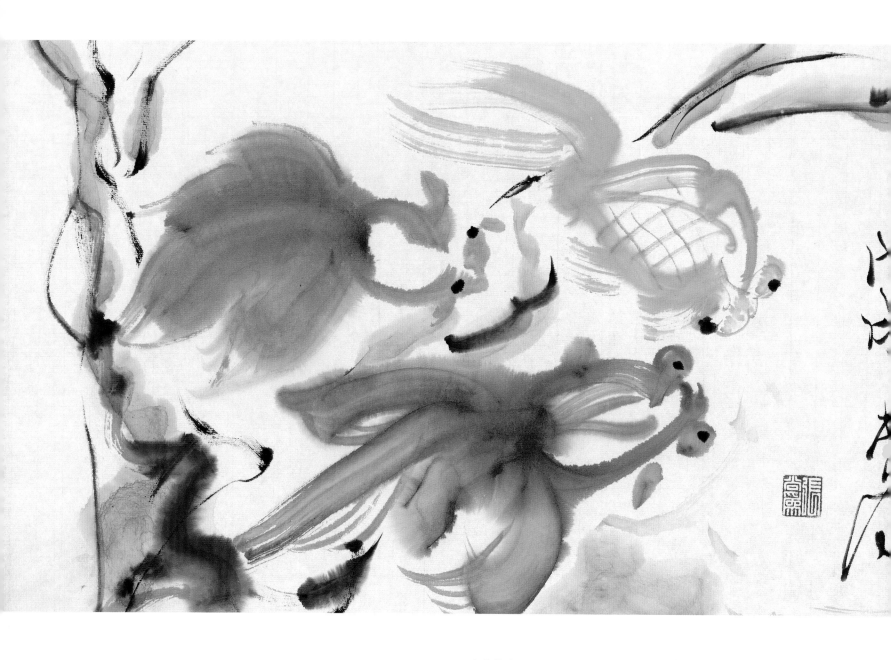

缸魚悠游，觀之怡然癒療心快，
圖中紅金魚淡雅活靈，無三不成群，
兩墨黑點了睛，魚更是栩栩如生聚離，
簡筆勾染水草些許，
整個缸魚奏起了生命的臻美佳境！

金魚　水彩　2018

是珍禽特有種也可是普遍留鳥，
以紫色爲翎羽外觀，存乎的一心全在徵象，
紫不就是高雅貴氣的色彩意含，
焦點中的靈魂視窗，炯炯有神內蘊旺力，
可謂簡筆美作。

紫色的鳥　水彩 2018

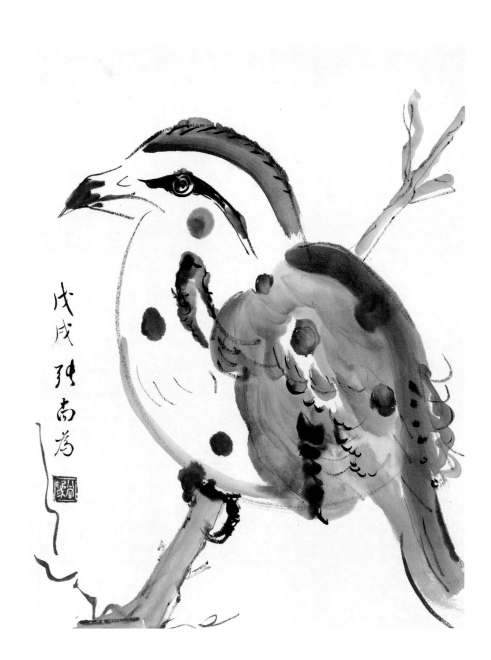

燈亭飾裝佇立下，
一幟楓紅斜桿旗矚目輕曳著，
出雙入對的情侶，徐徐跚行，
公園一片青綠團簇，

正訴說著季節的時機，

鐘樓時間時分針的標示，
北國午時的舒適恰宜氣候，
好心境悠閒適，千里迢迢的拜訪，
親友的遠方聚面，全然顯現在圖彩氛圍中。

———————

溫哥華瓦斯城　水彩 2018

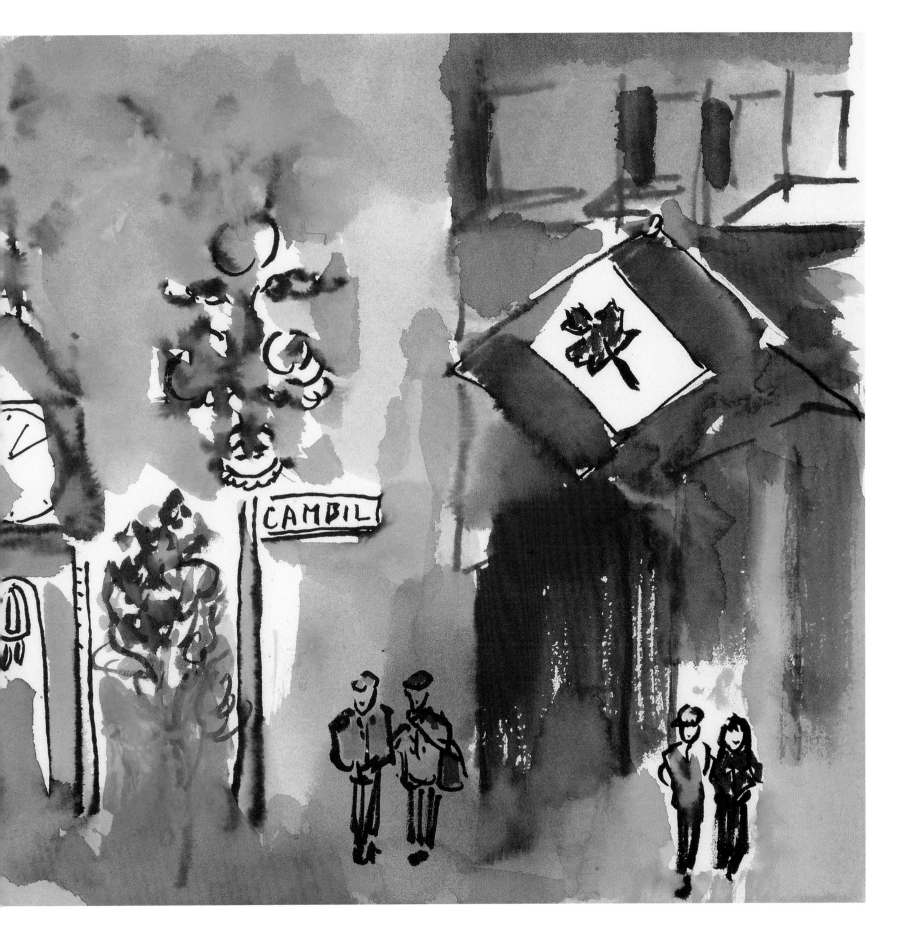

一幅耐人尋味的潛意識水墨，可是生活觀察，也可是思
微感悟的體現，花貓輕攀桌几，
直瞄玻璃缸游魚，是彼此的隱私對話，還是生命的佔
有慾望，畫中以灰墨鋪底，染以朱紅淡雅，
左邊大膽淡綠簾幔堅閉，正隱示主人不在，潛意識的
佔有慾望正悄悄的漫延開來。

貓　水彩 2018

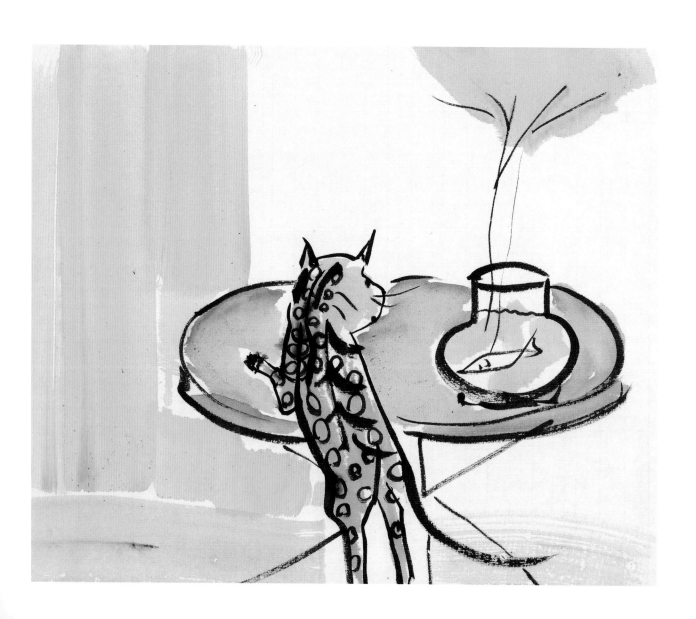

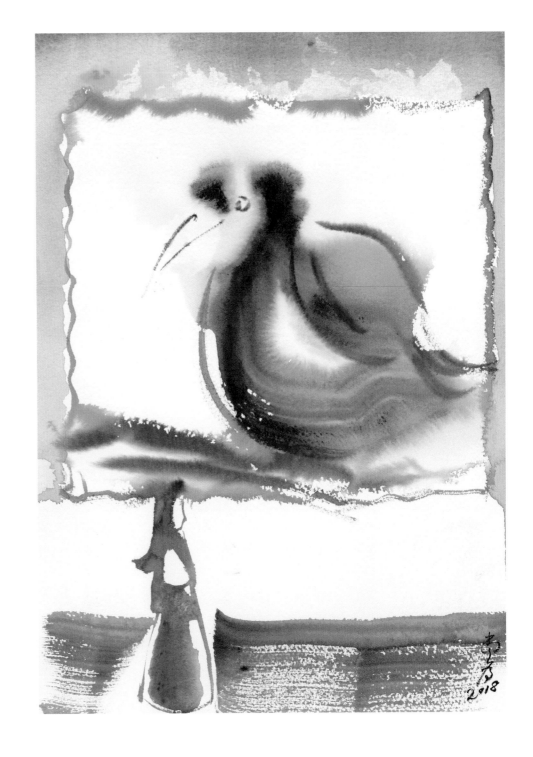

看似展覽場中的不期邂逅, 壁畫中的水鳥呈紅色染繪,
且是行過中藍衣少女數倍大,
全幅畫中以紅藍灰墨爲主色調,
紅色刷筆的地板呼應著畫中羽色, 顯示著大地生命中,
孰是主宰的運符, 對著自然應多包容寬宏,
畢竟人是藐小的依附, 有容乃大!

———

有容乃大　水彩　2018

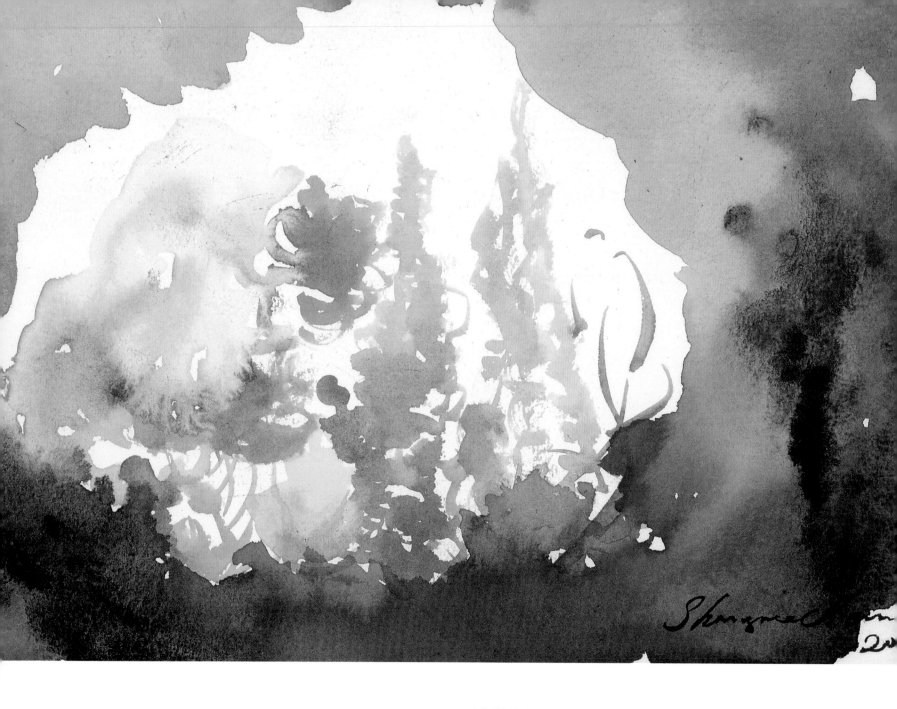

意象的框白中，幾株植被花絮，看似熱鬧繽紛，
細賞卻是淡妝不抹濃，紫伴橙藍綠，沒有了紅綴顯突，
外框的褐黃綠沉，互襯呼應著，自然時序的節令，
有姹紫求單一協調，何必有嫣紅湊熱鬧。

姹紫無嫣紅 水彩 2018

詩境般的浩緲山境水川，一片孤舟揚帆靜謐的徐進，
若古詩人意識到川水月復一月，年復一年，不捨晝夜的往東流逝，
寄語山水間的遁形蹤無，離却了燈紅酒綠塵活，來個王維的覓陶淵明，
放蕩不羈，縱情山野，畫中的山隱湮波，幾綴留白的鷺痕，
醒筆略現的岸石沙洲，不想靠岸登陡，隨波漂遙東流！

孤舟湮緲　水彩 2018

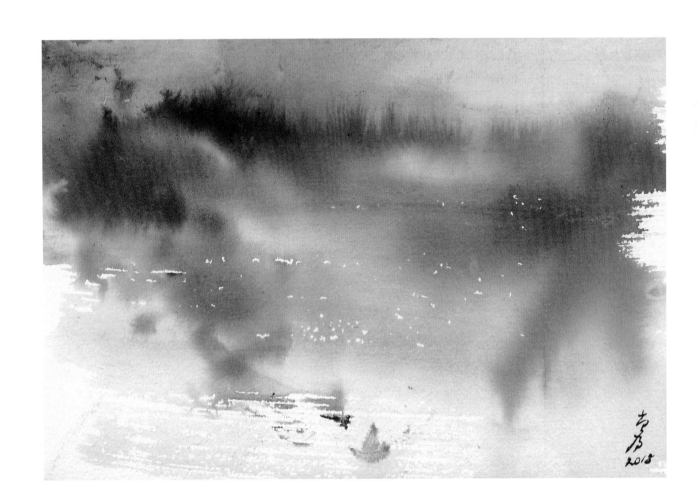

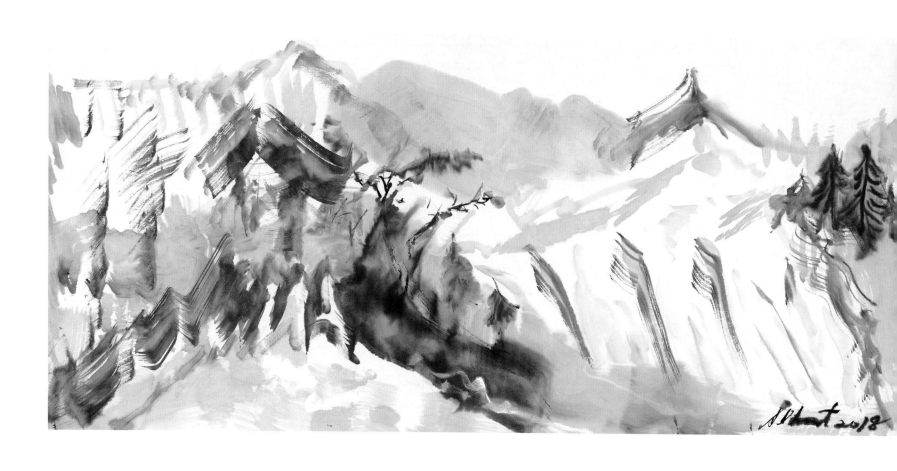

白山皚皚，獨黑群嶺，看著墨黑針葉林叢，
海拔層巒，靜謐中的石岩邊坡，遠眺巔峰墨黑，
不是這山看比哪山高，征服者的心就這般懸在哪兒了。

山之冬巒　水彩 2018

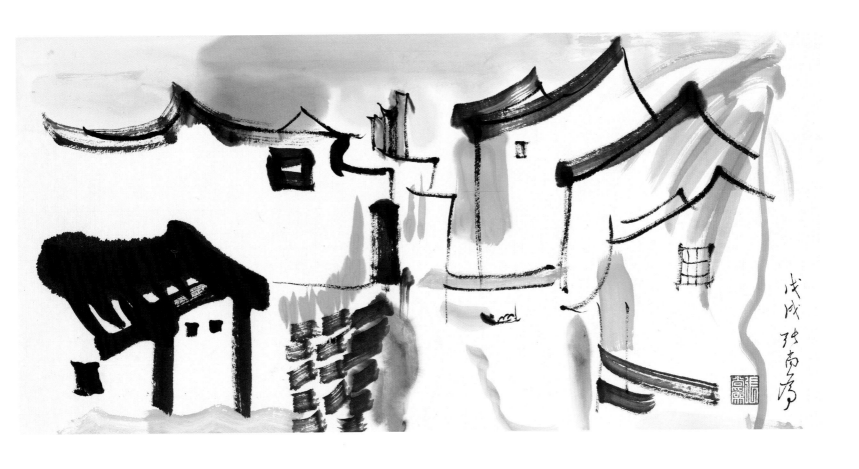

傳統聚落的景觀寫照，灰瓦白牆節比鱗次錯立，
前景舖陳濃墨，後則淡墨筆韻遠之，
再約略意象淡朱紅刷底，
一幅江南小鎮躍然紙上，活現心靈。

江南水鄉　水彩　2018

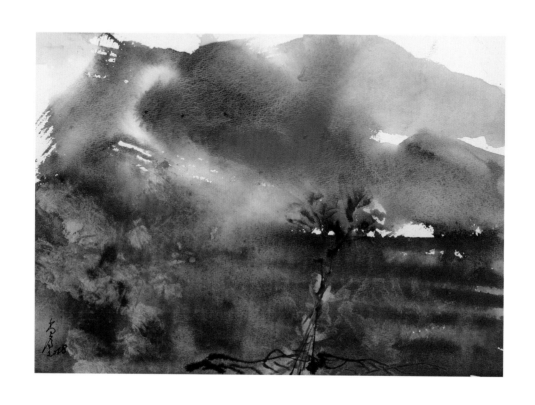

一個開闊的田野景觀，青山的靛藍最是矚目，
排刷大筆的暈染，更顯青山的依傍可貴，

白雲任其飄搖流拽，已不在是畫裡之範疇，

青山下的屋舍草花，簡樸怡然自得，
圖前象徵性的株花苞含愉悅，綠茵田畦層層疊佈，
畦旁植草風拂輕晃，人應惜福知足矣！

白雲深處青山下　水彩 2018

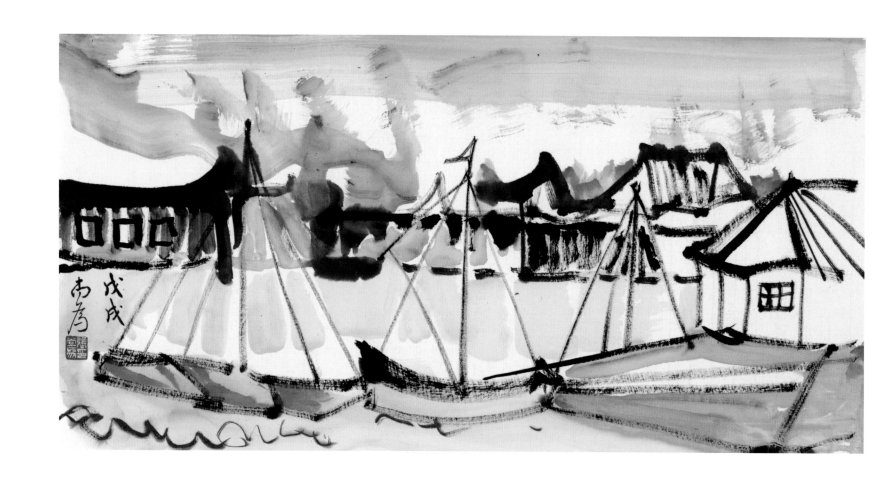

橫幅船泊港口海境，幾筆直杆豎起主軸，
幢樓屋舍併連，純淨自然的異國風情，
看了讓人憧憬悠適鬆放，墨彩筆趣輕鬆小品，堪也！

港口即景　水彩　2018

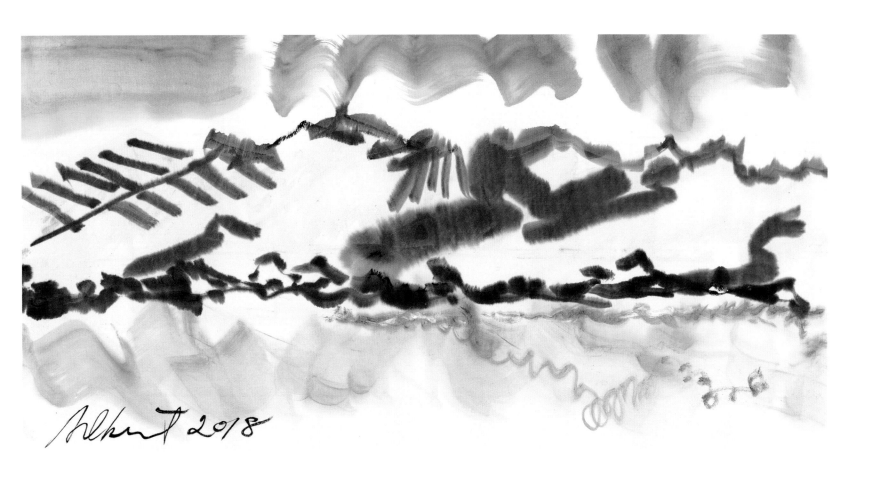

橫幅式的的山水摹寫，遠山近巒以墨色暈染，
山腰空地排排耕地橫列，隱示羣山中的山農世居，
天地以羣青藍上下呼應，是天藍映水比喻好山好水，
居之處之心曠神怡無比。

——

雲山交響曲　水彩 2018

畫面的山色淡雅薄彩, 杆欄山稜線醒目繪影, 一路迤邐的雙人倩影,
如影隨形, 人形山境融彩染渲, 邊際輪廓已不是所求,
左上的人形染影, 是去或歸的意圖, 可隨賞者心中預留聯想,
人行隻影, 全然與大地灰彩藍邊染貫串成一體了。

郊遊　水彩 2018

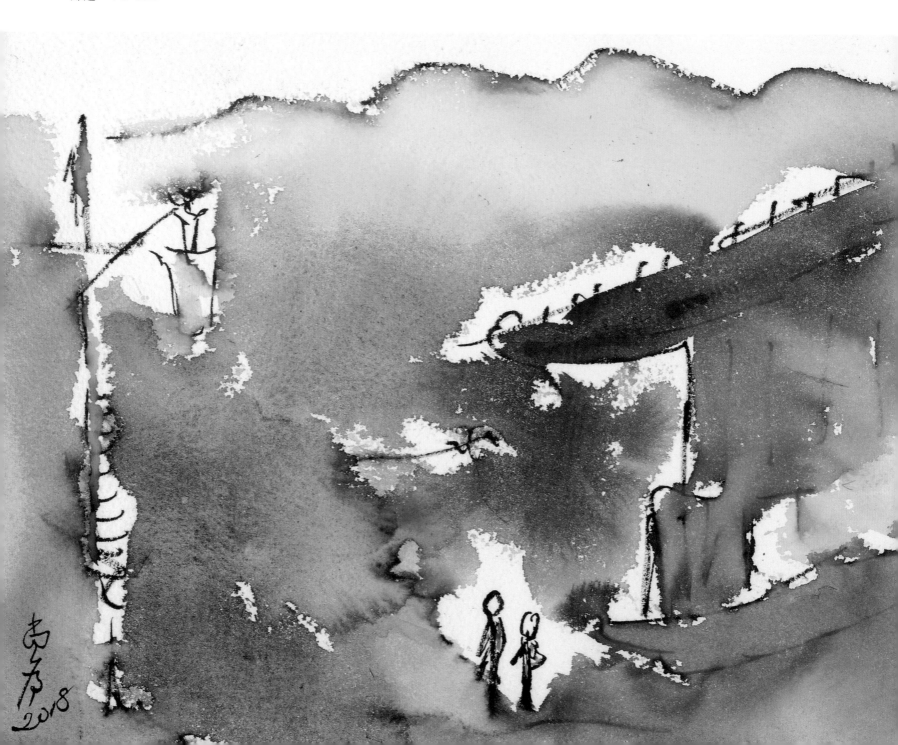

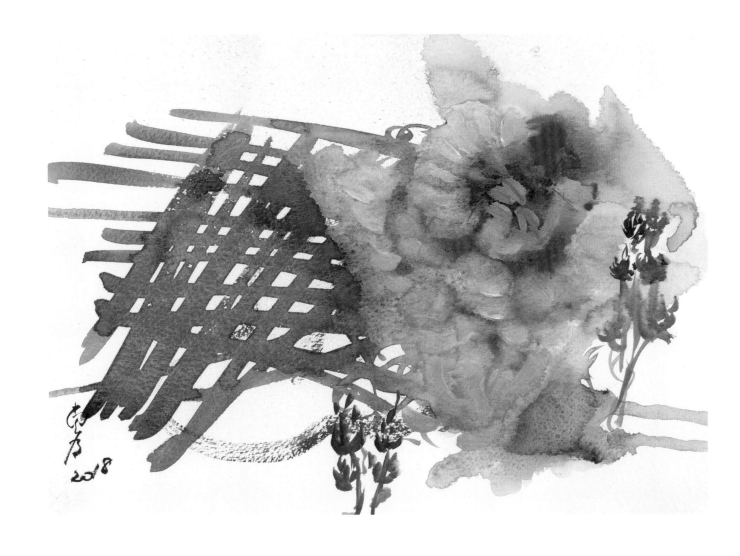

幾條俐落交叉斜直線，宛如置身於內的屋棚籬下，
青綠的一統色調，屋頂外暈染似花瓣的意象，
言確著融入是一體，幾筆勾繪花紅植栽，恬靜意切了然於心。

屋外有春天　水彩　2018

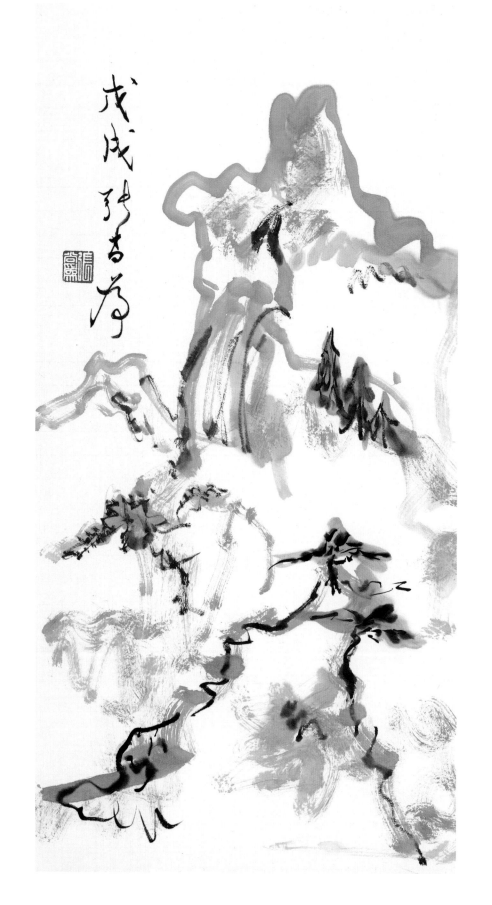

山水直幅立軸，舖色以赭色及綠青爲主，
層巒疊嶂簡易拙趣，遠山群瀑呼應巓嶺松枝樹影，
遙遙相對，橫嶺側看自然悅目成趣。

———

山　水彩 2018

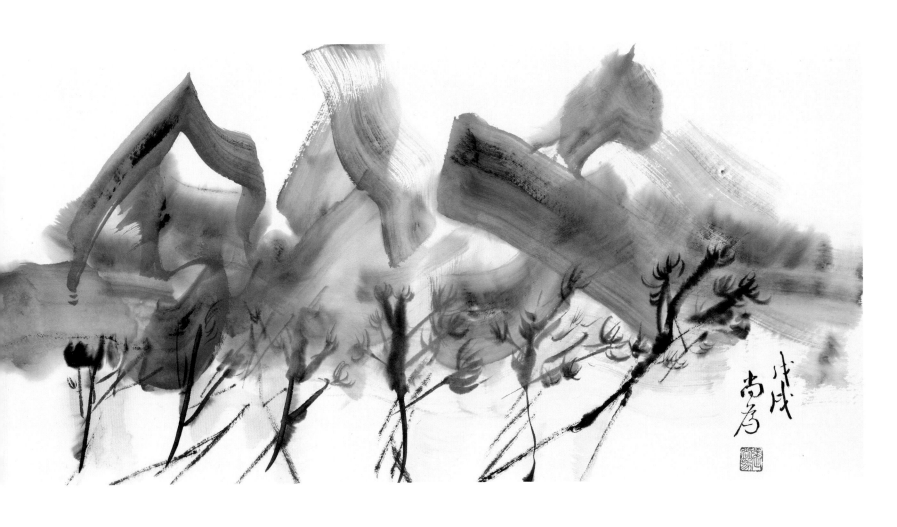

只有墨色和群青兩色，山巒疊翠一派青藍帶過，
前景疏枝幹叢，活用書藝墨線勾繪，
全幅精減元素色域，有現代極簡風之創性。

———

藍山　水彩　2018

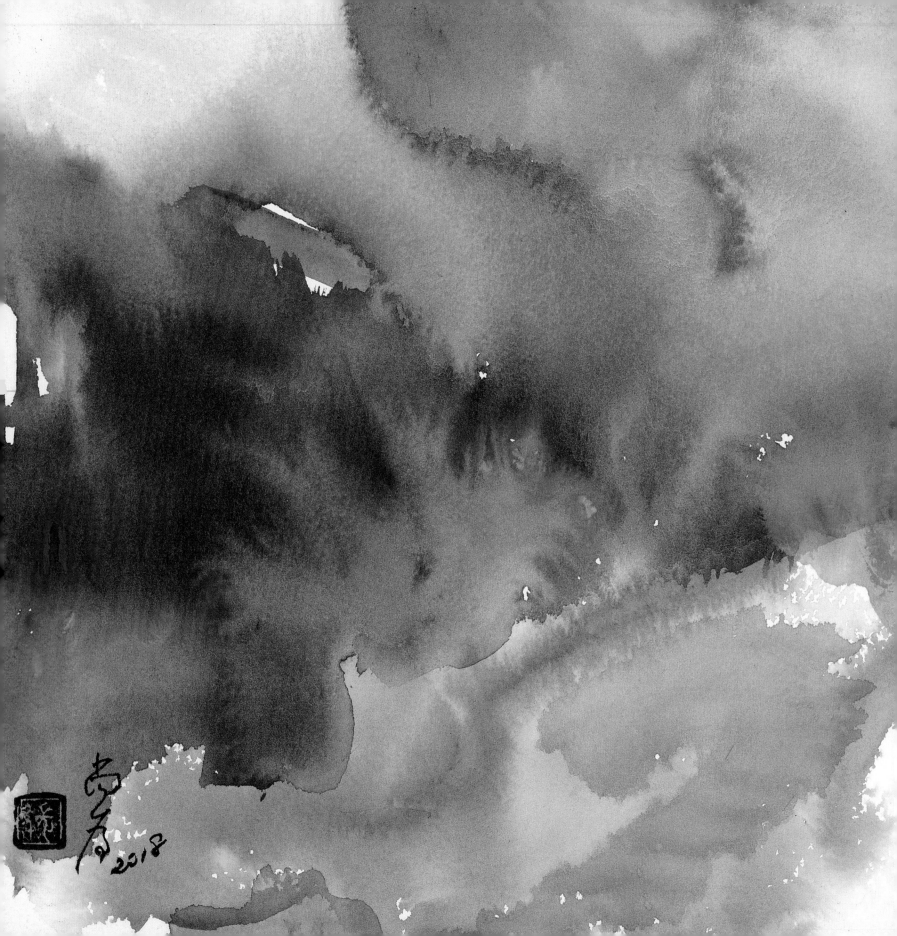

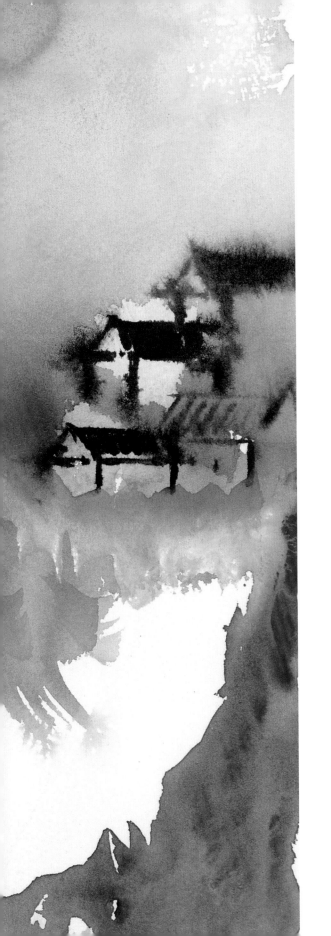

如似清明又似縹緲，樓臺庭榭的莊嚴肅穆，
紅裡剔透醒目，山雨欲來陣陣，
藍綠灰墨藉染渲潑流，江山一半烟遮，
一半嵐埋，不知樓臺中客主，
忘懷傾訴之際，心念悠悠安平否。

———

風雨掩樓臺　水彩 2018

青衣淑女宛如昭君撫琵唱吟，面色詳和靜穆，
背後墨色淡遠的長櫃，隱藏著訴不完的曲衷，
一束青瓷瓶葉高佇案頭，徵象著向榮希望於不久將來，
琴瑟和鳴，心曲通無！

琵琶三疊　水彩 2018

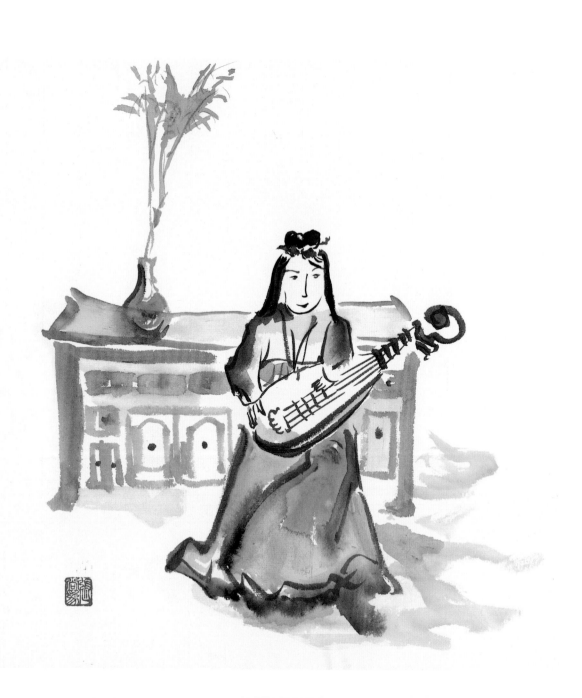

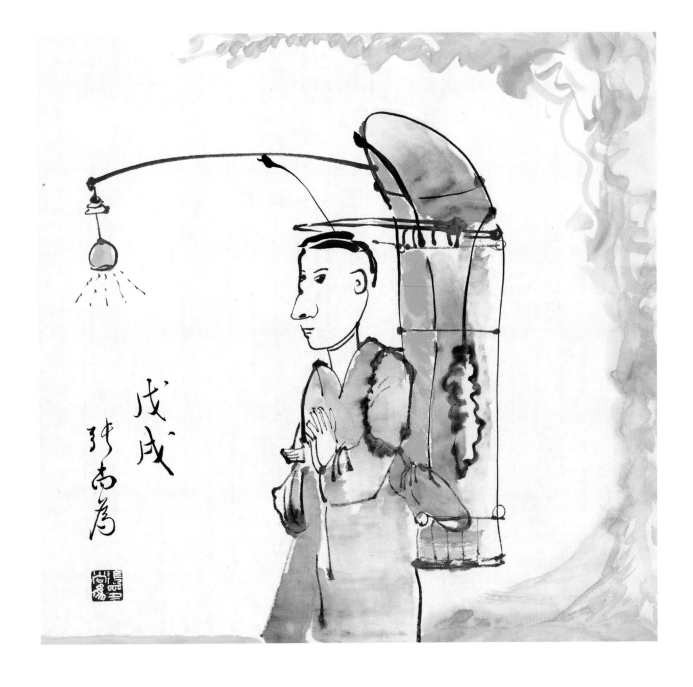

千里之外一路迢迢，意取唐僧玄奘的刻古銘心，
一心爲西行取經往返，全幅以淡彩染衫繪形，
幾筆線勾輪廓神情，睛視遠眺，鼻準隆巨，
有趣的詼諧挑燈，居然是現代的產物，
借古喻今比擬心境，妙繪不言而喻！

我的除夕夜 水彩 2018

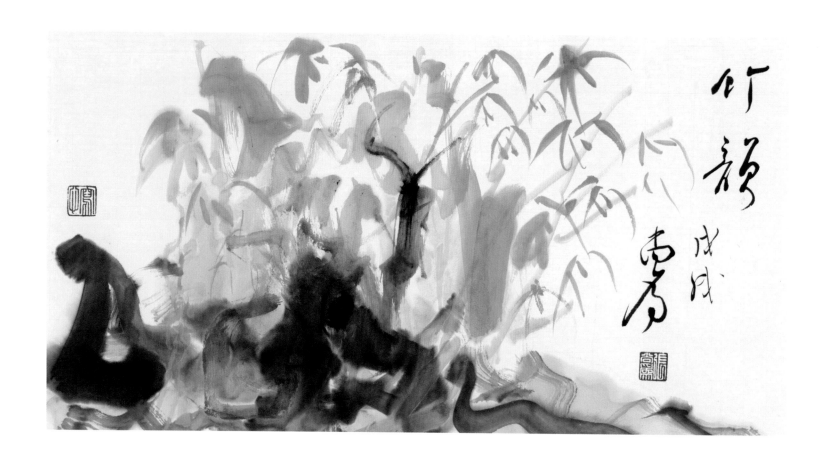

畫幅邊隔落款"竹韻"，
看似不同一般四君子竹中墨節葉韻，
聊筆綴點淡竹參數錯置，君子風範依然第次有序，
展露竹中氣韻墨神蘊藏不俗。

竹韻　水彩　2018

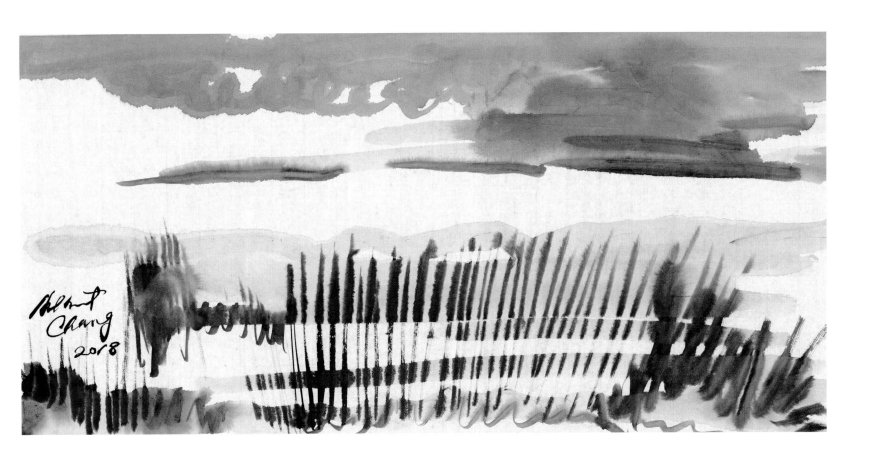

天邊彤彩映滿了紅，墨染幾筆乾溼濃淡，
主軸在前圍籬芭欄架，幾許矮草綴置，
似留白之大地，可隨人意想是北國之凜冬，
抑或是南方濱海之沙白，
境之不同詩想也個異趣妙巧哉！

河景　水彩 2018

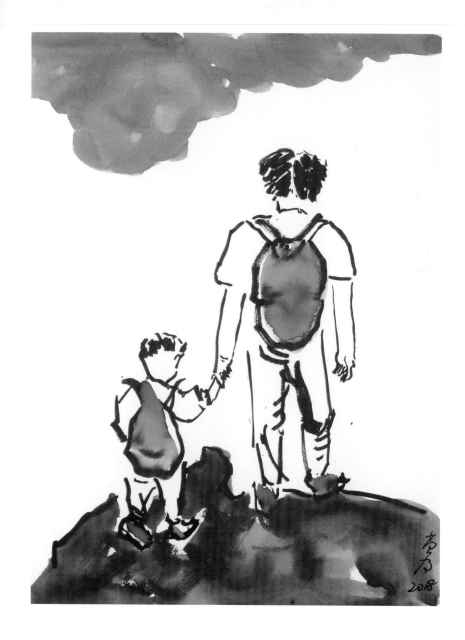

任天地悠悠歲月，睹圖就令人憶往深念，
父子背笈同遊，背影的逐步終將消失於一點，
畫面中灰的微藍是天的無窮意象，
地的紅混灰間，是人和地氣的心思念想，
背笈的色 灰貫應上下天地，
呼成一體同氣，一個幼小心靈的纖手，
握著厚實的安心，終生難忘！

父與子　水彩 2018

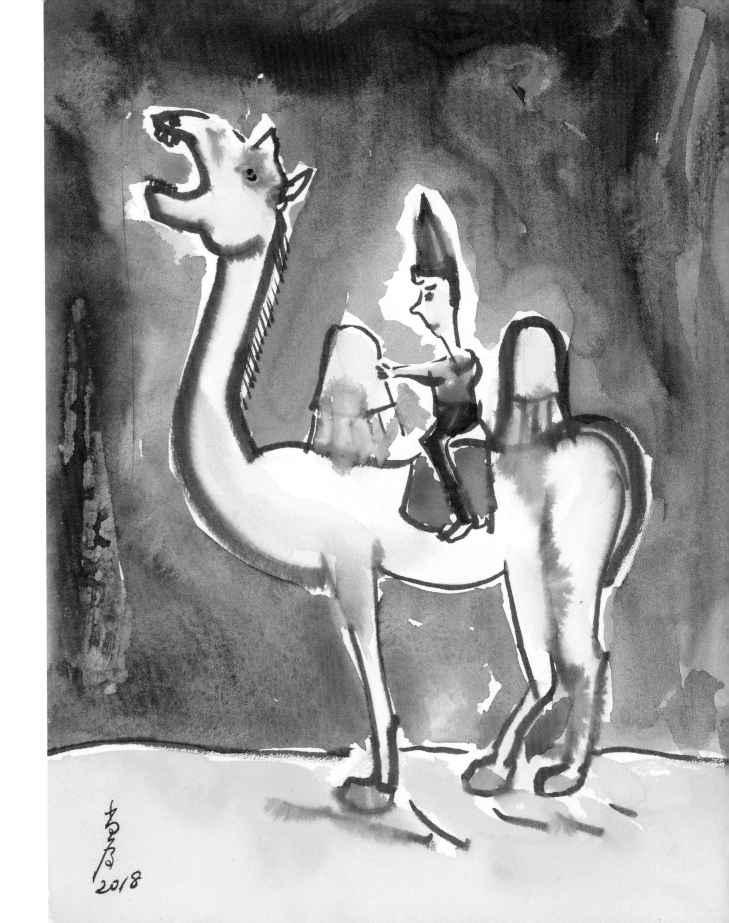

乍看似是唐三彩的陶偶形塑，
以背景的青綠佐以地漠的鵝黃，
主角雙峯駱駝全然的乳白，
騎士唐裝的縮小造型，
暇想在一片荒漠砂丘，
誰是旅程的寵幸主宰，尚不得知。

駝鈴之聲　水彩　2018

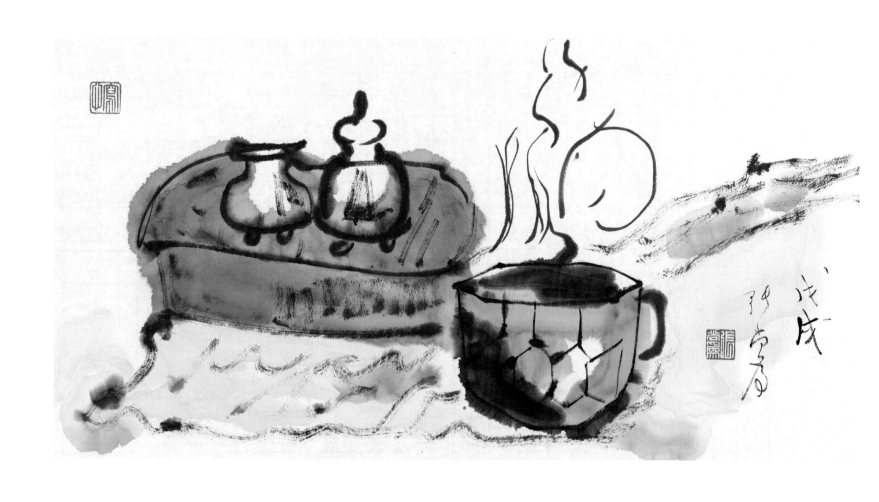

三兩茶皿壺杯案擺，杯水茶氣裊裊煙上，
暖色赭黃為基調，勾染墨線圍以實體，開適雅緻之情，
佈滿整個杯壺器皿間，只待好友們的登訪！

———

咖啡時間 水彩 2018

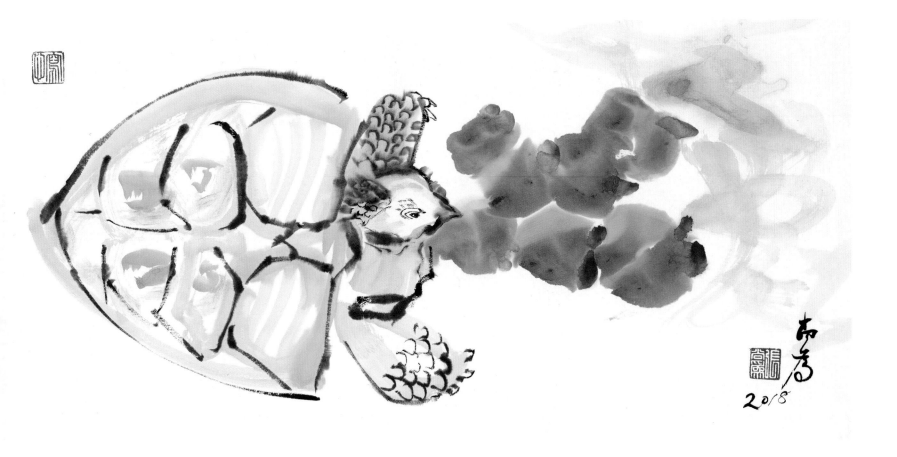

徐徐緩移有時勝過急驚奔走, 圖中烏龜背負著重甲,
表情溫吞詳和, 週敷以蘿萄果蔬旁襯, 紫紅高雅貴氣,
象徵著延年益壽心平氣和, 龜氣是貴氣者也。

烏龜與草莓　水彩 2018

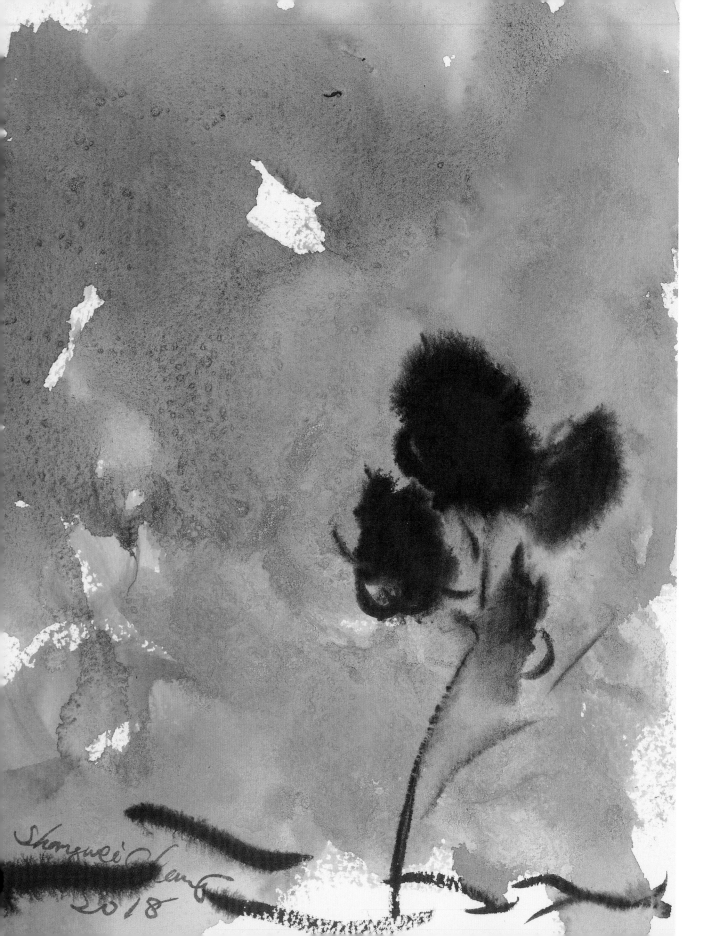

灰階的墨色幾乎是底蘊背景，
幾染青綠的幽幽，灰染中的自然留白，
密中有空透，地線意隨橫撇，
茁然生命的墨花植被，
更具焦點似的屹立不搖，
徵象著墨懷的創新，隨時綻放意揚！

一片墨懷　水彩　2018

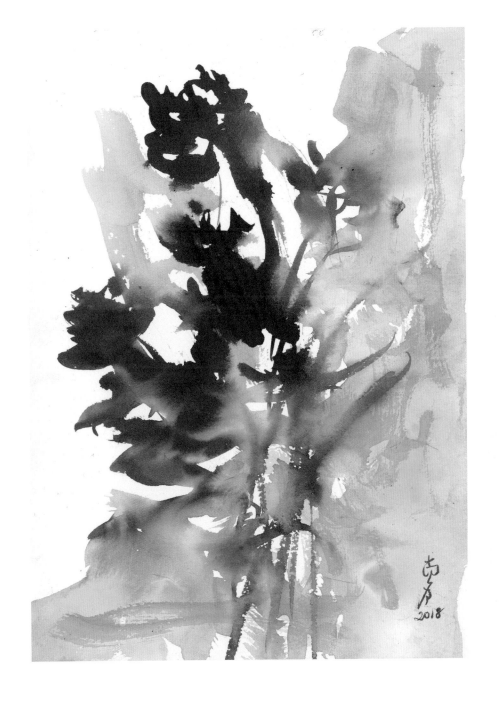

以兩色為抒發之源，紅與綠本是一主一襯的同體，
花紅的渲染恣意，不留模樣之清廓，花蕊怒放曳搖，
思及念及的反反復復，紅綠之間早已融和，分不清彼此之界了。

———

花絞　水彩 2018

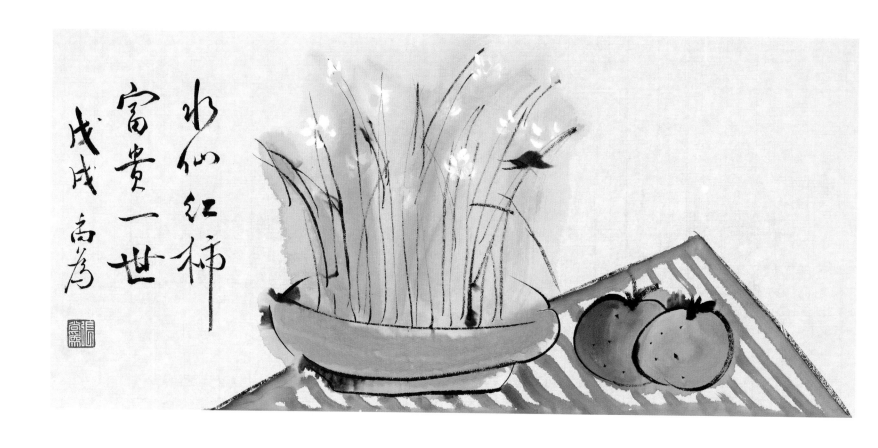

水仙紅柿

富貴一世

戊戌 高為

落款"水仙紅柿．富貴一世"，左盆中淡白綠的筆染，
再洗練墨疏草聊表，點以水仙花瓣白蕊，
整個盆境精神爲之奕奕無比，右邊隔兩柿旁置，取其平衡共生，
斜角式傾面桌案，突破一般平行桌擺，讓畫面更具三角構成之動感，
此一系列中乃巧心醞釀之精品是也！

水仙　水彩　2018

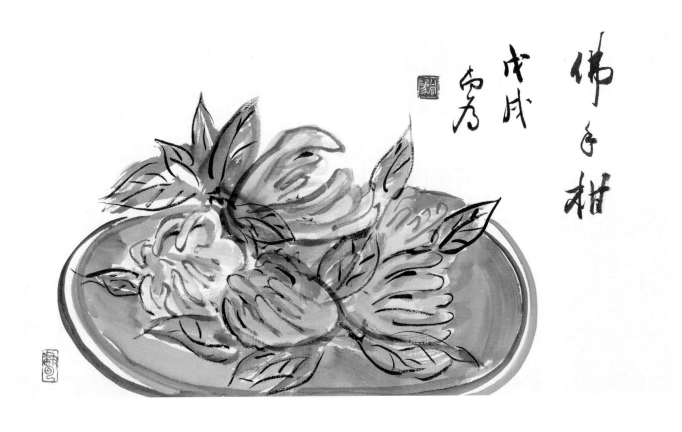

佛手柑　戊戌　羽秀

佛手柑果盤，設色黃橙飽滿，勾以紅線綠莢框體，
雅致陳列紅盤賞目，整幅除落款有墨痕外，
主體皆是染彩舖陳，靜賞停留片許，很是耐人尋味不已！

佛手柑　水彩　2018

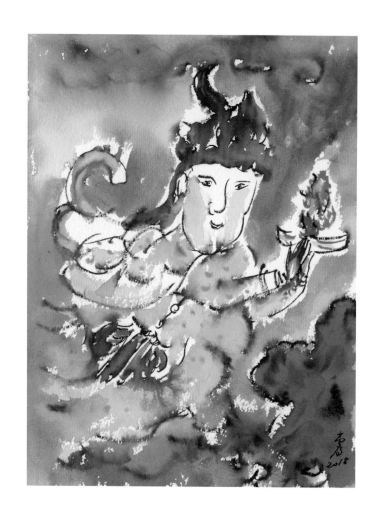

以民間神話李哪吒爲題材, 舖成的綠藍爲渲染背景,
傳說中的三頭九眼八臂是其神力象徵, 莊嚴的面貌手金火槍,
手腕乾坤圈, 畫意及神話的言傳, 成爲信仰的寄託,

超現實的幻力無窮,

有時在空虛的現代人身上, 往往是無形慰藉的堅強信念。

———————

三太子　水彩 2018

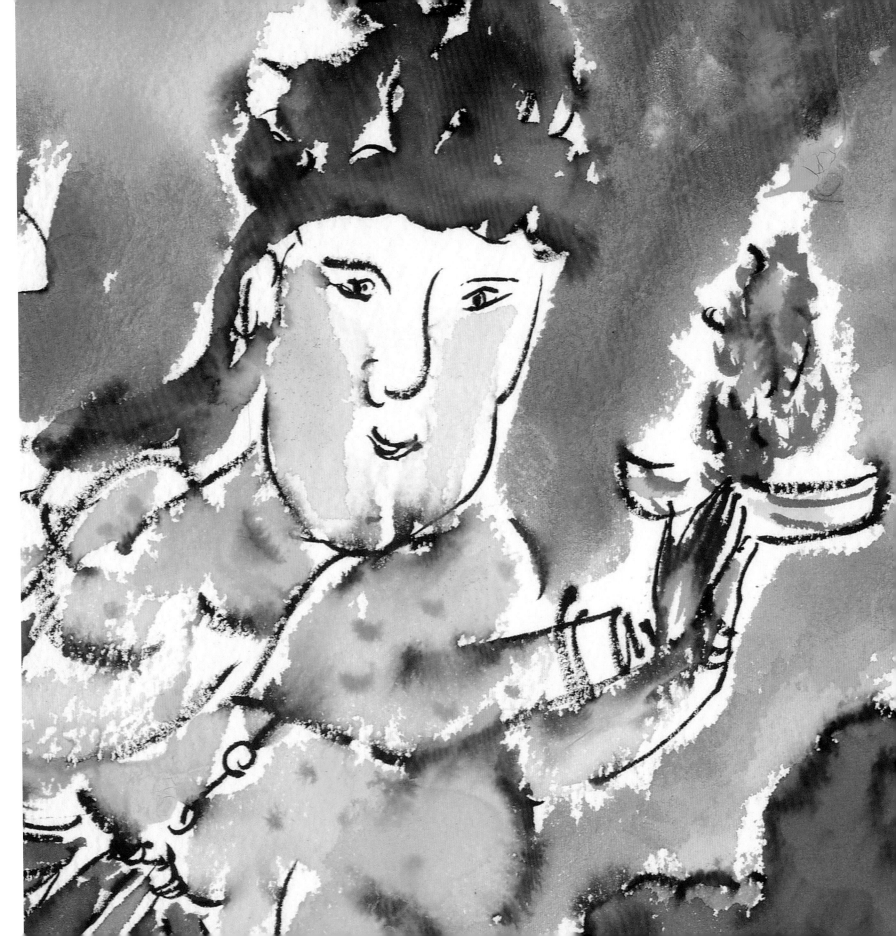

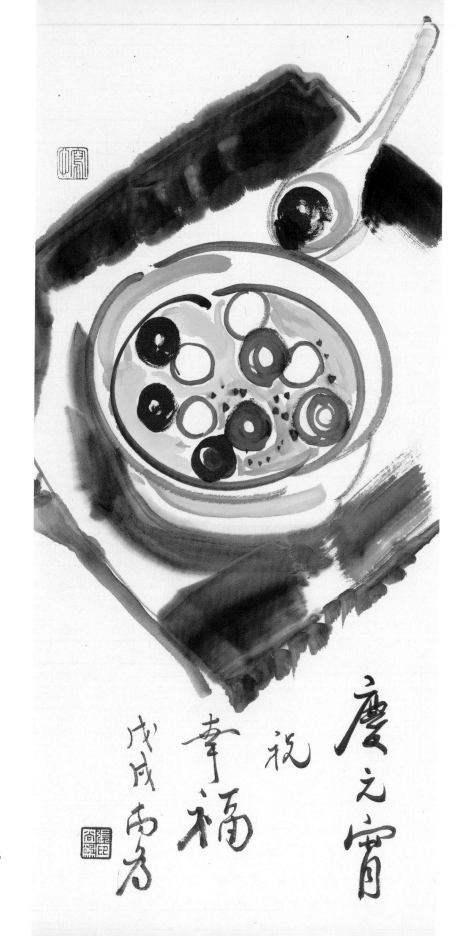

慶元宵

祝

李福

戊戌丙方

應景慶元宵祝福，桌几斜線置構，佐以盤擺中，
置一碗熱騰騰的元宵湯圓，喜感促食慾的紅黃白間色，
圓溜滑潤，匙中一元宵更是味蕾的提示，整體熟巧渾潤，
色墨區塊所佔比例恰到好處，自然親和！

元宵湯圓　水彩 2018

豐碩飽滿多汁的石榴果，以似圓又方的外型，
再襯以剝面顆粒的描繪，生活的感悟觀察，
才得以下筆意境貼切有味，一大片黃圓桌的正向圖構，
曲繞墨韻長線旁托，呈現暖意親密的臻美圖作！

石榴　水彩　2018

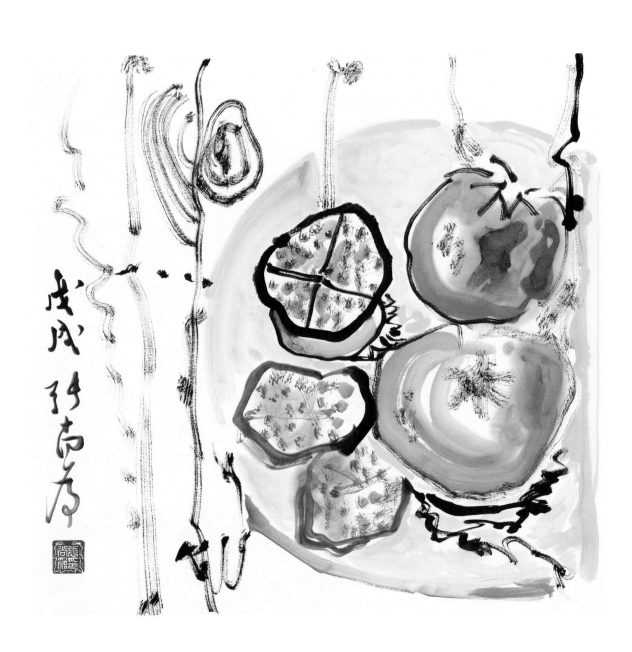

神龕桌上素雅瓶花，精簡以墨線繪寫彫工花刻，
淡濃適切溫暖，圖構中只取邊隅一案表現，
全幅至白瓷花瓶皆無色有墨，
至花梢案枝橫擺，才呈現紅綠彩染，精實簡雅，
著實可入賞至玩味之等第。

桌景　水彩　2018

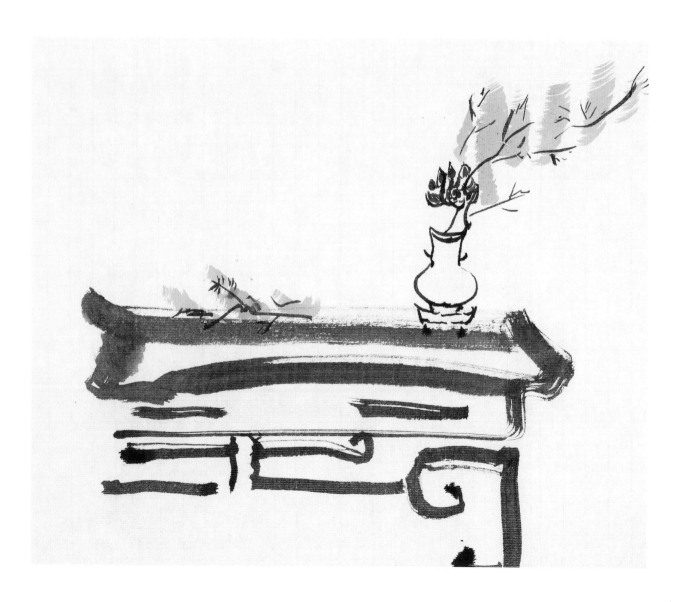

時尚的表徵，幾款女包以藍淡粉紅表象，
輕鬆以圖描寫都會的摩登時麾，
女包也隱示著人性的潛意識慾望，沒有界限的無窮！

皮包　水彩 2018

雲想衣裳花想容，
團白的紛轉盛開，在似瓣蕊中曳搖對語，
微光藍陰襯比，更顯貌容的秀麗清雅，紅褐的秋瑟背景，
思及念及過往歲月的靨容。

———————

念容　水彩　2018

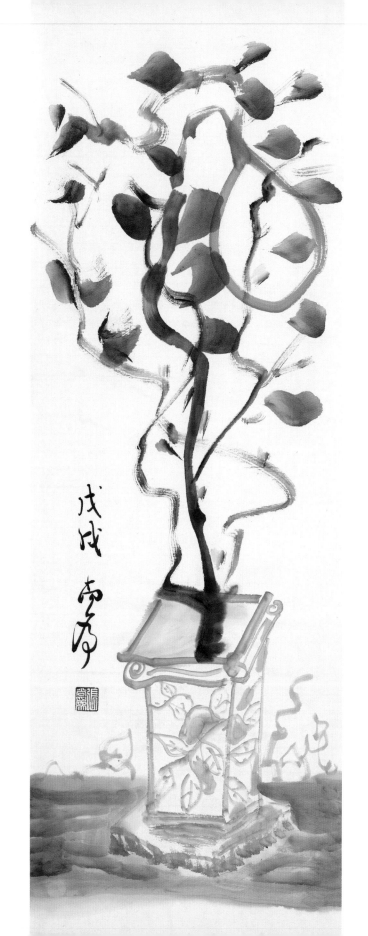

素雅瓷盆，幾筆淡群青勾繪成形，直上彎枝曲莖墨線，
略分濃淡佈局，梢端末葉刷染潤紅片片，
一種簡易的盆栽植觀，賞之心境爲之洗滌清爽不已！

盤旋的植物　水彩　2018

花君子中的翩翩, "虞美人"晨曉花裳心蕊並蒂,
長直梗挺立隨風搖曳, 花瓣側鋒雅淡紅染,
綠蕊點趣聊意, 生命的短限只求及時的燦爛, 花意當下!

———

虞美人　水彩　2018

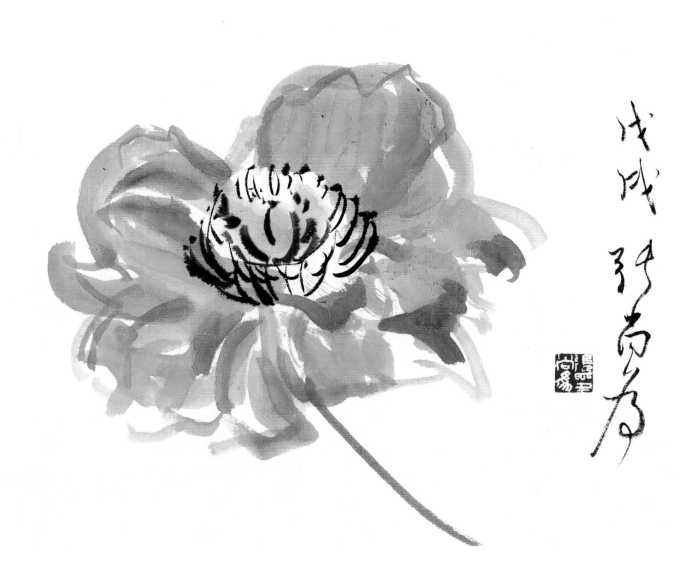

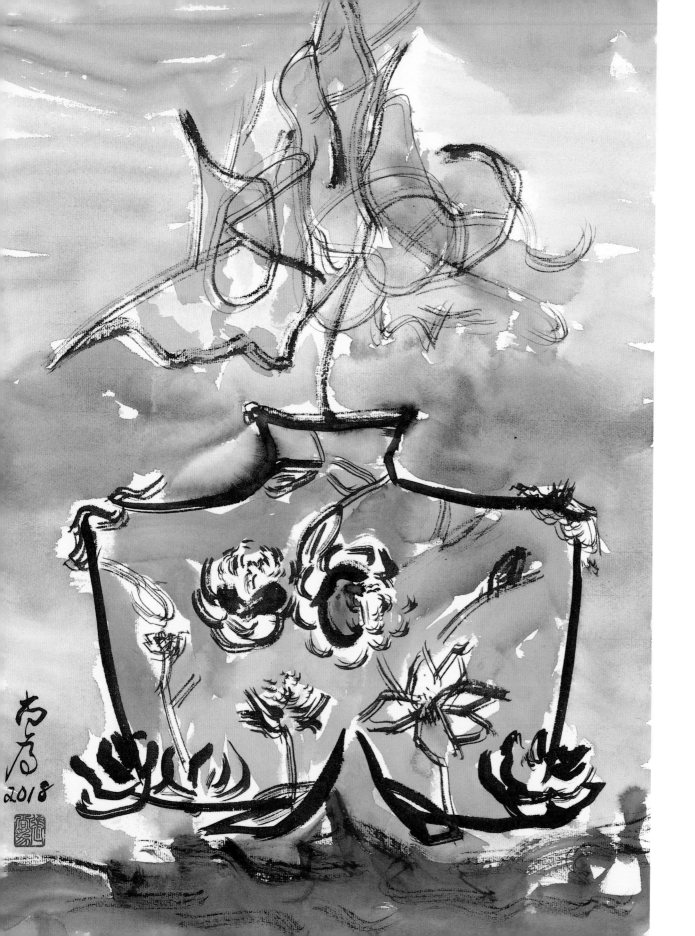

瓶花素材習以爲常，
居多是現實具象呈現，
此幅中以似青花瓷瓶爲主軸，
虛化瓶上花梢枝葉，
背景及桌上淡化渲染墨色以襯，
一氣冷調綠藍呵成！

瓶中樹　水彩　2018

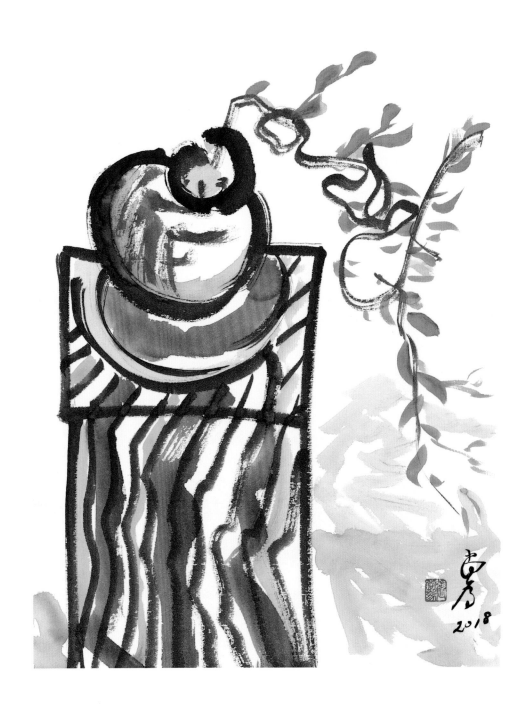

桌几上的簡練盆栽，生活化的療癒觀植，
枝雕形塑下彎曲繞，形似書藝頓挫筆轉墨線，
敷色以墨黑赭黃色爲基調，質樸中隱現穩定的圖構設成。

―――――

綠意 水彩 2018

植被花叢間的意象觀得，排刷沾紅刷毛示意，
後表幾線墨染莖梗，徵象生命的蓬勃延續，
看似筆簡且藏匿著—大自然生態之無窮旺氣。

———————

紅色氣息 水彩 2018

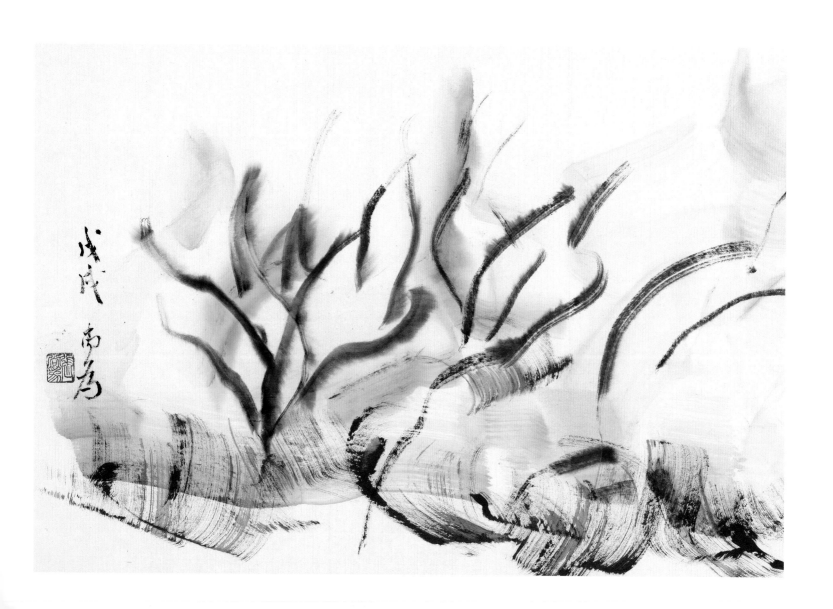

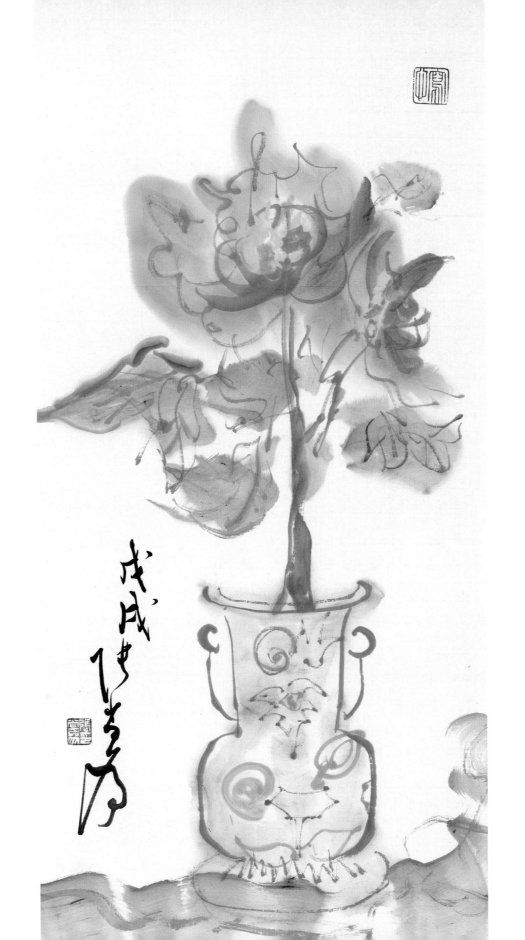

清粥小菜般的素淡口味，
瓶花全然統一在淡墨素彩中，
青綠淡雅隱約舖陳，幾筆淡墨線繞，
勾出瓶刻圖案質感，
沖上枝頂微朱紅黃芯目醒，
呈現精神存寄之所在。

浪漫瓶花　水彩　2018

主體是一株亭亭玉立的洋蘭，全幅以紫及綠黃搭配，
運筆輕俐快落，焦點的綻紫，正是生命的最菁萃時，
餘襯枝莖或花含以同綠歸屬，快樂的粉黃半背景正和著呼應，
右下的英文簽恰得其所，也融入了整體的愉悅。

蘭芷蕙心　水彩 2018

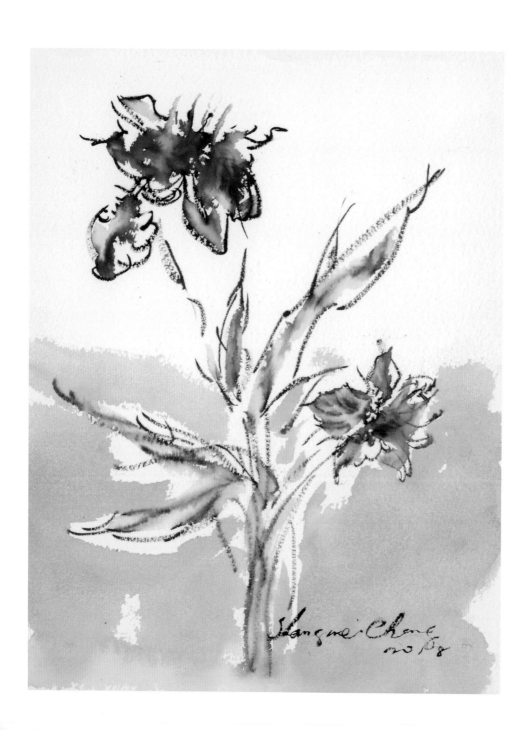

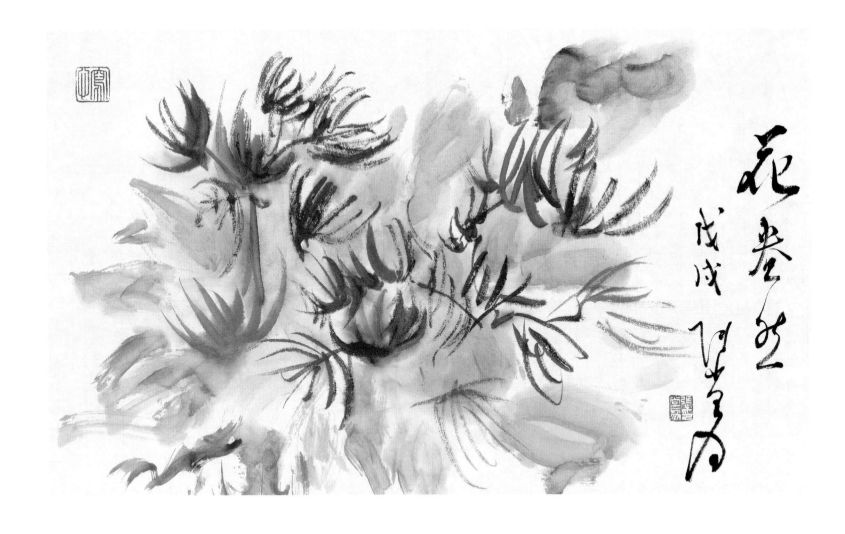

花盛然，以朱紅和青綠兩色相輔，
互補色系中以粉撲花及綠葉間錯，沒加任一墨線勾染，
花瓣蕊自有濃淡深淺，賞之生氣盎然，蓬勃雅緻。

———

紅花　水彩　2018

色彩的濃艷或淡抹，都有它不同的象徵意涵，
畫面中以雅柔的磚紅，襯舖全滿，
右置聳高的花樹，樹色與背景同系，
再勾以細黑線區隔，上則翠綠的綴絮及紫花綻放徵象，
紫的貴氣神秘，呼應著靜謐不語的左下貓影，
一切都是憶想的寄語，
雖是遙想也在眼前。

———————

貓的寄語　　水彩　2018

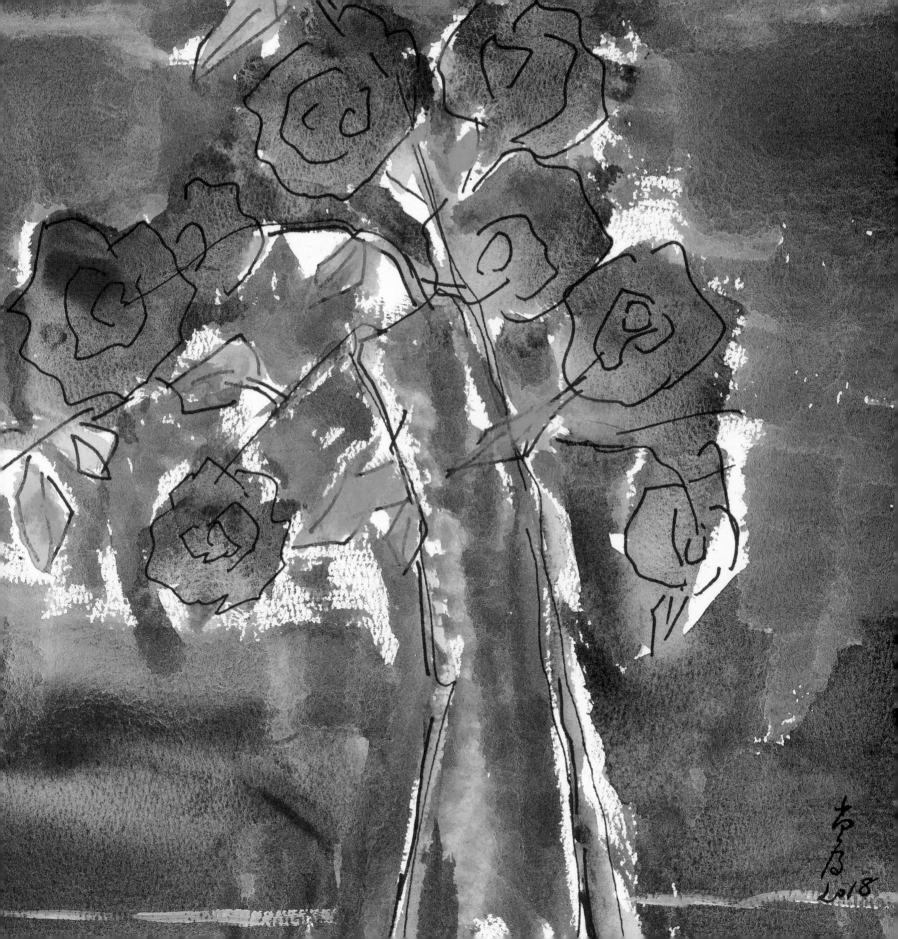

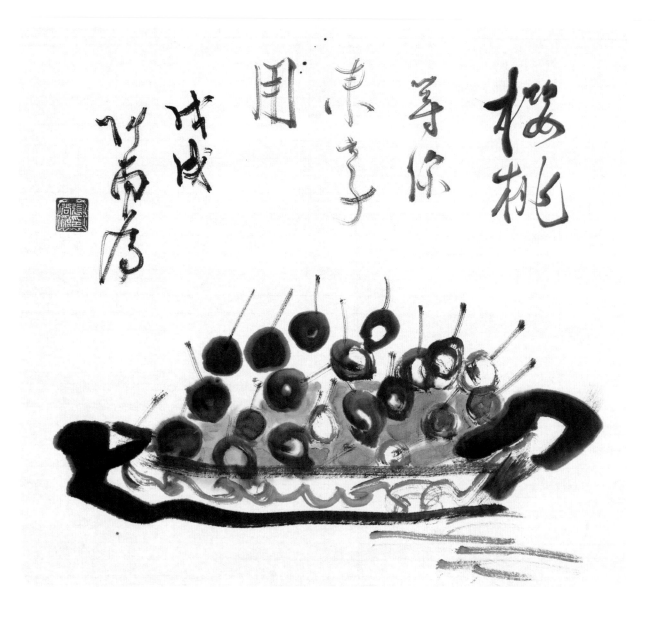

櫻桃
等你
來
月
戊戌
門而居

盤中殞是顆顆剔透的櫻桃，
紅彩間置墨韻的粒粒，
以墨黑突顯表現大部分的桃與盤，
剩底堆疊則以紅暈染底示意，
獻櫻迎賓，充滿了喜悅的見面期待。

櫻桃 水彩 2018

竹筍與青蔥，簡設的應景蔬擺，以赭黃褐綠爲筍色，
筍體佐以筆觸分明暗，青蔥意象片染青綠暈散，
茱籃全橙色染，呈現快樂自足的家常日居。

筍　水彩　2018

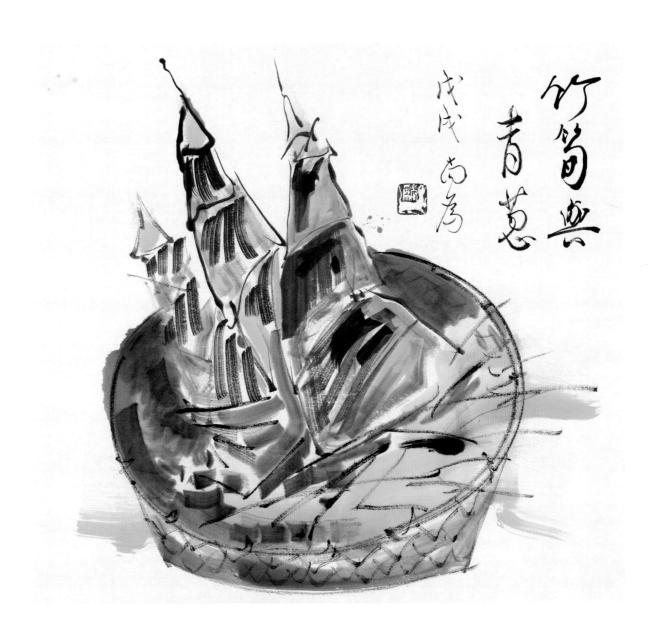

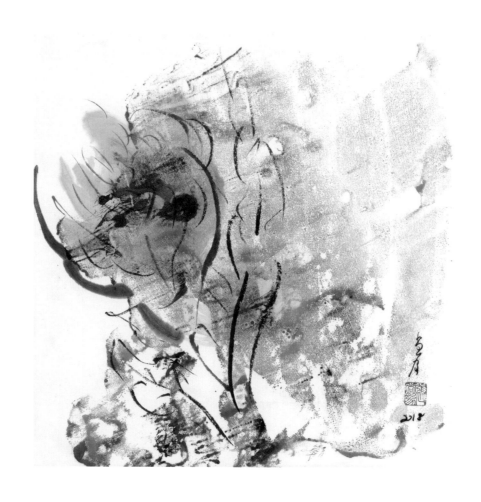

筆意中淡淺的薄繪，施以青綠紅灰墨互襯，幾劃墨線如書藝般，

長短填具表現，活化盎然生機，

再以重彩唯一隱現桑花精髓，似乎悄悄然又再度了聚首。

悄然聚首　水彩 2018

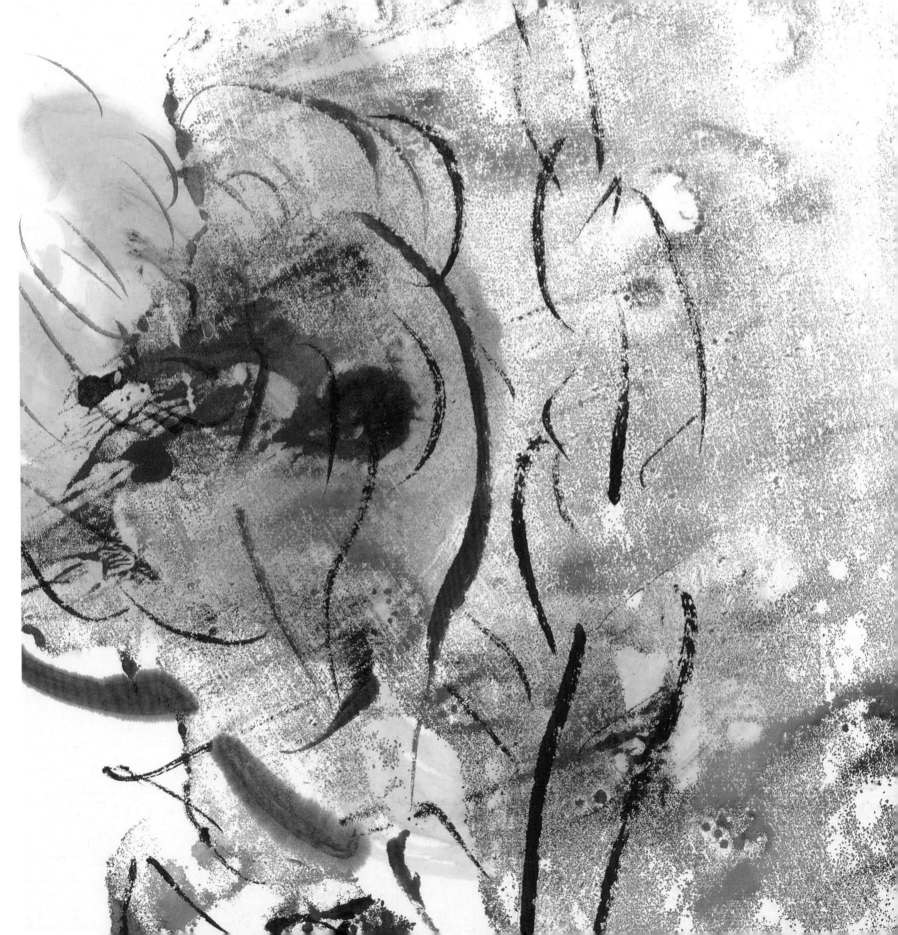

張尚為

Albert Chang

1962 年 12 月出生於臺灣臺北市。父母親來自嘉義，是日治時期當地名醫也是詩人兼書法家的林臥雲先生第四代傳人。美國加州工業大學 (Cal Poly Pomona) 工商管理系畢業，美國加州克萊蒙大學，彼得．杜拉克研究所企管碩士 (Claremont Graduate University, Peter Drucker Management Center, MBA)，現擔任長泓能源科技業務處長一職。其書畫作品已獲日本商社總裁、藝術典藏館、俄羅斯國寶級藝術家等人之收藏。已出版十四本書：

《藏心》、《秋千》、《墨痕》、
《手機詩之一：公私事》、
《手機詩之二：嬉遊記》、
《手機詩之三：愛無恙》、
《手機詩之四：歌再來》、
《生活用心點──張尚爲的生活療癒學》、
《書法也愛你》、
《新刺客列傳──當代五位書法家的書法學習心路》、
《書法頑家──用善念來寫字》、
《慕元樓之愛──嘉義老家的故事》、
《六個女人──張尚爲水彩專輯》、
《紅與綠──張尚爲彩墨專輯》。

主要個展與相關藝術活動：

2019・「紅與綠」書畫展與書法表演，石川畫廊，銀座，東京
2018・「六個女人」書畫展與簽書會，東門美術館，台南市
2018・「台灣名家書法展」，青海美術館，青海西寧市
2018・「慕元樓之愛」簽書會，豐邑喜來登大飯店，竹北
2018・「慕元樓之愛」簽書會，檜木屋咖啡小館，嘉義
2018・「慕元樓之愛」說書會，DOUBLE CHECK，台北
2017・「書法頑家」說書會與書法表演，
　　　 DOUBLE CHECK，台北
2017・「無悔的愛」書法展，懷雅文房，台南
2017・「台灣名家書法展」，松宮書道館，日本賀滋
2016・「書法也愛你」書法展與簽書會，蕙風堂，台北
2016・「台日書法名家聯展」，松宮書法館，滋賀縣，日本
2016・「書法、療癒、愛」演講，新北市立圖書館，新北市
2016・「書法、療癒、愛」演講，高雄市立圖書館，高雄市
2016・扶輪社書畫名家聯展，雪梨，澳洲
2015・「生活用心點」書法展與簽書會，蕙風堂，台北
2015・「新刺客列傳」書法展與簽書會，蕙風堂，台北
2014・「手機詩」說書與簽書會，紀州庵，台北
2013・「藏心、秋千、墨痕」，說書與簽書會，
　　　 大遠百金石堂，新北市
2012・「藏心」簽書會與書法展，首都藝術中心，台北市
2012・「地藏王本願經」書法，九華山化成寺，安徽

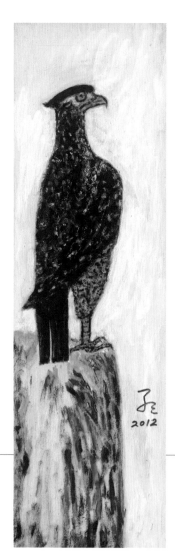

張尚為父親張振翔先生作品：
《鷹》（2012 油彩木板　17×58cm）

國家圖書館出版品預行編目(CIP)資料

暖男情畫：紅與綠 張尚為彩墨專輯 / 張尚為著.
-- 臺南市：東門美術館, 2019.04

　　面；　公分

ISBN 978-986-92624-7-7(精裝)
1.水墨畫 2.畫冊
945.6　　　　　　　　　　108000911

暖　男　情　畫

紅　與　綠
張 尚 為 彩 墨 專 輯

Red & Green
Albert Chang
Color Ink Painting

著 作 者：張尚為
發 行 人：卓來成
發 行 單 位：東門美術館
　　　　　　台南市中西區府前路一段203號
　　　　　　電話：+886-6-213-1897
　　　　　　傳眞：+886-6-213-2878
　　　　　　E-mail: dong.men@msa.hinet.net
主　　編：卓君澄
賞 析 文：曾文華
藝 術 總 監：康志嘉
設 計 總 監：王建忠
美 術 編 輯：意研堂設計事業有限公司
　　　　　　新北市中和區中安街104號2樓
　　　　　　電話：+886-2-8921-8915
出版日期：2019年4月
定　　價：NTD600元

ISBN 978-986-92624-7-7　　NTD:600

東門美術館
Licence Art Gallery